Über den Autor:
Thomas Braunstorfinger, geboren am 02.04.1966 in München, ist verheiratet und hat zwei Kinder. Er studierte in München Elektrotechnik und Informationstechnik und arbeitete viele Jahre als Softwareentwickler. Bereits als Jugendlicher war er ein begeisterter Fotograf. Die Lust am Schreiben entwickelte sich erst ab dem Jahr 2000 mit zahlreichen Amazon-Rezensionen aber auch Applikationsschriften im Bereich Messtechnik.
Mit seinem Erstlingswerk "Bessere Fotos durch Digitale Bildverarbeitung" konnte er sich den Traum erfüllen, seine großen Hobbys Fotografieren und Schreiben zu kombinieren.

Thomas Braunstorfinger

Digitale Fotografie Kaufberatung und Erste Schritte

Impressum

Copyright: © 2017 Thomas Braunstorfinger
ISBN-13: 978-1544749846 (CreateSpace-Assigned)
ISBN-10:1544749848

Vorwort

Die Verfügbarkeit von günstigen und guten Digitalkameras sowie der allzeit präsenten Smartphones hat einen gigantischen Fotoboom ausgelöst. Jeden Tag entstehen viele Milliarden von Fotos. Aber nicht nur die Zahl der Fotos explodiert, sondern auch die Auswahl an Kameras. Es vergeht kaum eine Woche, in der nicht mindestens ein Hersteller ein neues Modell auf den Markt bringt. Alle Nischen werden besetzt, neue Kameraklassen kommen, andere gehen.

In dieser Situation der extrem kurzen Modellzyklen und hohen Innovationsraten sieht man sich als Verbraucher einem Dschungel von Auswahlkriterien und Optionen ausgesetzt, die einen schnell überfordern können.

Dieses Buch unterstützt bei der Kaufentscheidung, indem es Licht ins Dunkel bringt. Es werden die wichtigsten Unterscheidungskriterien der Kameras ausführlich erklärt, im speziellen deren Bedeutung auf den fotografischen Alltag. Im Anschluss schildert es die Vor- und Nachteile der unterschiedlichen Kameraklassen und unterstützt dabei, die für den einzelnen am besten passende Kamera zu finden.

Nach der Kaufberatung (die auch das richtige Zubehör einschließt) beschreibt der zweite Teil systematisch, wie man sich seine neue Kamera schrittweise erschließt. Angefangen beim Rundum-Sorglos-Mode bis hin zu Spezialeinstellungen wird der Leser mit allen wesentlichen Funktionen seiner Kamera vertraut gemacht. Schnelle Erfolgsgefühle und umfassender Wissensaufbau gehen hierbei Hand in Hand.

Im dritten Teil gebe ich konkrete Ratschläge für die wichtigsten Fotosituationen. Neben optimierten Kameraeinstellung schließt das auch nichttechnische Dinge ein wie eine zielgerichtete Vorbereitung oder das beste Verhalten als Hochzeitsfotograf.

Zum Abschluss unterstütze ich den Leser dabei, sich von diesem Punkt aus (wer alle bisherigen Tipps verinnerlicht hat, darf sich zu recht schon als fortgeschrittener Fotograf betrachten) weiter zu entwickeln.

Das hier vorliegende Buch wendet sich an ambitionierte Anfänger und beantwortet wohl so ziemlich alle Fragen, die man sich in dieser Situation stellen kann. Dabei stellt es perfekte Ergänzung meines ersten Buchs „Bessere Fotos durch Digitale Bildverarbeitung" dar, das neben der Nachbearbeitung auch das Vermeiden von Bildfehlern bei der Aufnahme zum Inhalt hat.

Ihr Autor Thomas Braunstorfinger

Inhaltsverzeichnis

Vorwort ... 5
Welche Kamera passt zu mir? 10
 Was eine Kamera ausmacht 10
 Sensor .. 10
 Objektiv .. 17
 Sucher ... 21
 Display .. 22
 Autofokussystem .. 24
 Größe und Gewicht .. 26
 Bedienung .. 26
 Eignung für Videoaufnahmen 26
 Sonstige Eigenschaften 28
 Preis ... 29
 Der Wohlfühl- und Spaßfaktor 30
 Klassen von Kameras .. 31
 DSLR .. 31
 DSLM ... 32
 Sonstige Systemkameras 33
 Kompaktkameras ... 33
 Bridgekameras ... 33
 Edelkompakte .. 34
 Kameraklassen im Vergleich 34
 Die Qual der Wahl ... 36
 Welches Objektiv zur Systemkamera? 37
Welches Zubehör ist wirklich sinnvoll? 38
 Versicherung .. 38
 Speicherkarten .. 39
 Filter ... 39

(Schutz-)Tasche..41
Reserve-Akku..41
Streulichtblende (Geli)...41
Stativ...42
Blitzgerät...44
Displayschutz..45
Beherrschen der Kamera, Schritt für Schritt........................46
 Allgemeine Tipps für einen erfolgreichen Start...................46
 Wählen Sie dankbare Motive..46
 Keine Angst vor Automatiken.......................................46
 Nehmen Sie sich Zeit für das Motiv..............................47
 Streben Sie gute technische Qualität an.......................47
 Verzichten Sie aufs RAW-Format..................................47
 Vorsicht vor der 100 %-Ansicht....................................47
 Subsysteme bzw. Teilfunktionen einer Kamera...................48
 Level 1: Basisfunktionen im Schnappschuss-Mode.............48
 Level 2: Beherrschen von statischen Motive......................50
 Wechsel vom vollautomatischen Mode in den A(v)-Mode. 50
 Wahl der Blende..52
 Korrektur der Belichtung..59
 Wahl des ISO-Wertes...61
 Konfiguration des AF-Systems......................................61
 Beeinflussung des Weißabgleichs.................................63
 Level 3: Kontrolle der Verschlusszeit.................................65
 Der beste Kompromiss bei wenig Licht.........................65
 Der M-Mode mit ISO-Automatik...................................67
 Level 4: Der M-Mode für Spezialaufgaben.........................70
 Mehrfachbelichtungen...70
 Studioaufnahmen..71
 Videoaufnahmen...71

Langzeitbelichtungen..72
Tipps für jede Fotosituation..73
 Investieren Sie in eine gute Vorbereitung...............................73
 Actionfotografie...73
 Beschäftigen Sie sich intensiv mit dem AF-C.....................74
 Nehmen Sie das Hauptmotiv in die Mitte74
 ...aber komponieren Sie dynamisch.....................................75
 Arbeiten mit Dauerfeuer..75
 Portraits..77
 Die beste Entfernung..77
 Freistellung...77
 Das beste Licht..78
 Langzeitbelichtungen..80
 Hochzeiten (oder ähnliche Großevents)................................82
 Vorbereitung..82
 Auswahl der Ausrüstung..83
 Im Einsatz als Animateur...84
 Das Pflichtprogramm..84
 Die Nachbearbeitung..85
Allgemeine Tipps, um ein guter Fotograf zu werden................87
 Suchen Sie Kontakt zu anderen Fotografen..........................87
 Überschätzen Sie sich nicht – der harte Weg zum Profi.......87
 Suchen Sie nach Herausforderungen.....................................88
 Fixieren Sie sich nicht auf Ihre Ausrüstung..........................89
Anhang..91
 Buchempfehlungen..91
 Nützliche Internetadressen..91

Welche Kamera passt zu mir?

Ich habe dieses Kapitel bewusst nicht „was ist die beste Kamera?" genannt, weil es diese schlichtweg nicht geben kann. Wichtig ist, dass man die Kamera findet, die genau das gut kann, was einem persönlich wichtig ist. Bildqualität und Zoomfaktor mögen wichtig sein, Größe und Bedienung sind aber mindestens genauso wichtig. Die ideale Kamera muss man einfach gerne verwenden und daher möglichst oft mitnehmen. Eine Kamera nach rein technischen Parametern auszuwählen oder auf Testberichte zu vertrauen, führt garantiert nicht zum gewünschten Ergebnis.

Sehen wir uns zunächst aber an, worin sich Kameras überhaupt unterscheiden.

Was eine Kamera ausmacht

Sensor

Der Sensor digitalisiert das optische Bild. Nach einer Nachbearbeitung im Bildprozessor landet es dann als Datei (zumeist als JPG) auf der Speicherkarte.

Der Sensor hat einen sehr großen Einfluss auf die technische Bildqualität, die mit einer Kamera möglich ist. Zwar sind die allermeisten aktuellen Sensoren so gut, dass man mit ihnen ordentliche Fotos produzieren kann und die Qualitäten des Fotografen einen deutlich größeren Einfluss auf das fertige Foto haben als der Sensor. Diese Aussage gilt vor allem für Standard-Situationen, gerade bei gutem Licht und Anzeige am Bildschirm ist es oft sehr schwierig, einen guten Sensor zu erkennen. Ganz anders sieht es natürlich aus, wenn man wenig Licht hat, Bilder nachträglich beschneidet oder Porträts mit unscharfem Hintergrund haben möchte.

Sehen wir uns also genauer an, worin sich Sensoren unterscheiden.

Größe

Die Größe eines Bildsensors ist für sich gesehen zwar noch kein Wert, sie wirkt sich aber stark auf einige technische Parameter aus. Leider ist die Größenangabe seitens der Hersteller und Händler aber recht verwirrend, weshalb ich im folgenden etwas Licht ins Dunkel bringen möchte.

Noch relativ eindeutig ist die Bezeichnung „Kleinbild (KB)" oder „Vollformat" für einen Sensor, der dem Negativformat eines Kleinbildfilms (36 mm x 24 mm) entspricht. (Wobei die Bezeichnung „Vollformat" al-

lerdings bei vielen Fotografen verpönt ist, da sie technisch unsauber ist. Sie hat sich eingebürgert, weil es zu Anfangszeiten der Digitalfotografie fast nur kleine Sensoren gab. Mit dem Vollformat wurde wieder die Größe des vollständigen Kleinbildfilms erreicht, der über Jahrzehnte **das** Standardformat der Foto- und Filmtechnik darstellte)

Um Sensoren untereinander bezüglich der Größe (und damit auch bezüglich der Bildwirkung einer bestimmten Brennweite) vergleichen zu können, hat sich der Begriff des „Cropfaktors" durchgesetzt. Dieser Faktor bezeichnet den Bruchteil der Bilddiagonale eines Sensors bezogen auf die eines Kleinbildsensors. („to crop" ist die englische Bezeichnung für beschneiden/zuschneiden)

Ein Sensor mit dem Seitenverhältnis 3:2 und einem Cropfaktor von 2 hat also die Abmessung 18 mm x 12 mm und damit 25 % der Fläche eines KB-Sensors.

Der Cropfaktor sagt einiges über das Potenzial einer Kamera aus, beispielsweise, wie gut man damit bei wenig Licht fotografieren kann (hier ist ein kleiner Cropfaktor/großer Sensor günstig). Leider findet man den Cropfaktor aber nur selten in den Verkaufsprospekten der Hersteller. Diese bevorzugen stattdessen sehr verwirrende Größenangaben – vermutlich ganz bewusst, um den Einsatz von den oftmals sehr kleinen Sensoren etwas zu verschleiern.

Die meisten digitalen Spiegelreflexkameras („DSLR") haben einen sogenannten „APS-C-Sensor" (bei Nikon DX genannt). Dieses Format gab es auch schon in der Film-Ära, um kompaktere Kameras bauen zu können. Der Cropfaktor hängt vom Hersteller ab: Canon verwendet 1,6 während alle anderen (Nikon, Pentax, Sony) ihren Sensoren minimal größer (Cropfaktor 1,5) bauen.

Ein weiteres recht gebräuchliches Format ist „Four Third" bzw. „MFT" mit einem Cropfaktor von 2.

Bei noch kleineren Sensoren werden die Bezeichnungen dann wirklich abenteuerlich. So hat ein Ein-Zoll-Sensor (1") nicht etwa eine Diagonale von einem Zoll (25,4 mm), sondern nur 15,9 mm und damit einen Cropfaktor von 2,7 (bei Nikon heißt dieses Format übrigens „CX").

Smartphones haben oft einen 1/3" Sensor und damit einen Cropfaktor von ca. 8.

Später werde ich noch in die Details eingehen, hier aber schon mal eine Zusammenfassung der Vor- und Nachteile großer und kleiner Sensoren:

Auswirkung auf	Größerer Sensor	Kleinerer Sensor
Eignung bei wenig Licht	Besser geeignet, rauscht weniger bei hohen ISO-Werten	Schlechter geeignet, rauscht stärker bei wenig Licht
Freistellen (unscharfer Hintergrund z.B. bei Portraits)	Besser, Hintergrund wird stärker verwaschen	Schlechter, Hintergrund noch relativ scharf
Große Schärfentiefe, z.B. bei Makros	Schlechter, man muss stark abblenden	Besser
Größe von Gehäuse und Objektiven	Größer, vor allem bei Spiegelreflexkameras. (was aber nicht immer ein Nachteil sein muss)	Kleiner
Kosten der Ausrüstung	Tendenziell teurer	Tendenziell billiger

Auflösung

Sensoren bestehen aus einer Matrix lichtempfindlicher Zellen, die Photonen einfangen und in Ladungen umwandeln, die dann ausgelesen werden können.

Ein Sensor mit einer Auflösung von 24 Megapixel hat beispielsweise eine Anordnung von 6000 × 4000 Pixeln. Je höher die Auflösung des Sensors ist, desto feiner kann das Bild abgetastet werden und desto besser können kleine Details erfasst werden. Daher ist eine möglichst gute Auflösung zunächst mal ein wichtiges Qualitätskriterium – was die Werbung seit Beginn der Digitalfotografie auch entsprechend in den Vordergrund stellt.

Aber sind mehr Megapixel wirklich immer besser? Zunächst mal kann man die vielen Pixel meistens gar nicht sehen. Ein guter Computerbildschirm oder Fernseher verfügt über ca. 2 Megapixel (HD) bis 8 Megapixel (4k bzw. UHD). Ob jetzt das Foto 12, 24 oder 36 Megapixel hat, spielt dann keine Rolle.

Eine zweite Grenze ergibt sich aus dem Auflösungsvermögen des Auges. Da man große Bilder auch aus größerem Abstand ansieht, reichen 12 Megapixel für alle Ausdrucke (manche halten sogar 6 Megapixel für immer ausreichend).

Trotzdem ist es natürlich erlaubt, ein großes Bild auch aus 20 cm Abstand oder mit der Lupe anzusehen. Und dann sieht man eben doch wieder den Unterschied zwischen 12 und 36 Megapixeln.

Was in jedem Fall noch für hohe Sensorauflösungen spricht, sind die erweiterten Möglichkeiten des Beschnitts, also der nachträglichen Ausschnittsvergrößerung am PC. Gerade mit Teleobjektiven hat man diesen Fall relativ oft: man bräuchte z.B. ein 500 mm Objektiv um ein fernes Tier zu fotografieren oder eine Mondfinsternis, hat aber nur ein 300 mm Objektiv. Das Foto kann man jetzt in der Nachverarbeitung so zuschneiden, dass es den entsprechenden Ausschnitt eines 500 mm Bildes zeigt. Dabei werden allerdings bei diesem Beispiel rund 64 % der Pixel vernichtet, von ursprünglich stolzen 18 Megapixeln bleiben dann z.B. nur noch 6,5 Megapixel übrig. Dagegen überleben bei einem 50 Megapixel-Sensor immerhin noch 18, bei großen Ausdrucken kann man das sehen (aber nur dann).

Diese Ausschnittsvergrößerungen haben allerdings den Nachteil, dass man dabei nicht nur den eigentlichen Bildinhalt, sondern auch die Bildfehler mit vergrößert, also

- Das Rauschen
- Farbsäume an Kontrastkanten (chromatische Aberrationen)
- Unschärfen, die vom beschränkten Auflösungsvermögen des Objektiv verursacht sind
- Unschärfen, die von einer nicht perfekten Fokussierung kommen

Die Zuschnitt-Reserve kann man also nur ausnutzen, wenn man ein ausreichend gutes Objektiv einsetzt und zudem sehr sauber arbeitet.

Ein weiterer limitierender Faktor für eine sinnvolle Sensorauflösung kommt vom Beugungseffekt. Umso kleiner die Blende ist, desto stärker werden die Lichtstrahlen „verbogen". Ein punktförmiger Gegenstand wird dann nicht nur auf ein Pixel abgebildet, es werden dann auch noch die Nachbarpixel „verschmutzt". Das Bild sieht dann leicht matschig/unscharf aus, was man aber nur wahrnimmt, wenn man ganz genau hin sieht (100 % Ansicht) oder ganz stark abblendet. Neben der Blendenöffnung hängt die Stärke dieses Effekts auch vom Abstand der Pixel ab. Besonders stark wirkt sich die Beugung daher bei kleinen Sensoren mit vielen Pixeln aus: während ein gutmütiger 16 Megapixel-KB-Sensor (Cropfaktor 1) bei Blende 16 noch fast seine maximale Auflösung bringt, sind bei einem 1"-Sensor (Cropfaktor 2,7) bei Blende 16 schon 75 % der Pixel vernichtet, er löst also netto nur noch 4 Megapixel auf.

Bis hierher könnte man sagen, mehr Auflösung bringt oft nichts, scha-

det aber auch nicht. Leider gibt es zwei echte Nachteile höherer Auflösung:

Speicherbedarf

Zwar kosten Speicherkarten und Festplatten nicht viel, aber man muss die größeren Files ja auch transportieren und bearbeiten. Ob das erstmalige Schreiben auf die Karte beim Dauerfeuer, beim Übertragen auf den PC oder das Tablet, beim Hochladen in eine Cloud, beim Backup oder beim Transfer zu Festplatte: alles dauert etwas länger und belegt Ressourcen. Und das, obwohl man die Bilder später nur am PC oder gar Handy ansieht.

Verhalten bei wenig Licht

Sind die Pixel kleiner, so bekommt jedes einzelne Pixel weniger Licht ab. Als Folge davon muss man die Bildinformation elektronisch stärker verstärken, womit das Bildrauschen steigt. Sieht man das Bild dann in einem gegebenen Ausgabeformat an, z.B. einem PC-Monitor, so werden beim höher auflösenden Sensor mehr Pixel zu einem sichtbaren Pixel auf dem Bildschirm zusammen gefasst. Dadurch mittelt sich das stärkere Rauschen wieder weitgehend heraus. Dennoch: bei hohen ISO-Werten (>3200) haben hochauflösende Sensoren Nachteile.

Neben diesen beiden eher kleinen echten Nachteilen hochauflösender Sensoren gibt es allerdings einen weiteren, der das Thema zahlreicher Forendiskussionen ist: die gesteigerte Unzufriedenheit mit den eigenen Fotos.

Es ist grotesk, aber umso besser die Sensoren auflösen, desto unzufriedener sind viele Fotografen. Das Problem sind die 100 %-Ansichten, in denen man bis auf die Pixelebene ins Foto zoomt. Wie oben ausgeführt, muss man alles richtig machen, um hochauflösende Bilder wirklich bis aufs Pixel scharf zu bekommen. Leichte Verwackler, Fokusfehler oder Bewegungsunschärfen sieht man einfach deutlicher als bei Sensoren geringerer Auflösung. Gleiches gilt für Schwächen des Objektivs.

Um es klar zu stellen: die höhere Auflösung ist (mit Ausnahme unanständig hoher ISO-Werte) stets ein Vorteil für die Bildqualität, da feinere Details aufgelöst werden können – nur empfindet man das aber nicht unbedingt immer so.

Zusammengefasst gibt es einen vernünftigen Bereich für die Pixelzahl, die von der Sensorgröße abhängt.

An dieser Stelle möchte ich noch kurz erwähnen, dass neben der reinen Pixelanzahl (nominale Sensorauflösung) noch weitere (unbedeutendere) Faktoren die Auflösung des Sensors bestimmen, beispiels-

weise die Ausprägung des sogenannten Anti-Aliasing-Filters.

Dynamikbereich

Diese Eigenschaft besagt, wie groß der maximale Helligkeitsunterschied zwischen den dunkelsten und hellsten Bildteilen maximal sein darf, damit man dort noch Details erkennen kann. Bekommt ein Pixel weniger Licht ab als ein gewisser Minimalwert („Schwarzpunkt"), so wird es schwarz dargestellt. Wird es dagegen stärker belichtet als ein bestimmter Maximalwert („Weißpunkt"), so wird es weiß. Den Abstand zwischen Schwarz- und Weißpunkt gibt man in Blenden(stufen) an. Er hängt vom eingestellten ISO-Wert ab und beträgt typischerweise 10 Blenden. Sehr gute Sensoren schaffen heute beim niedrigsten ISO-Wert ca. 14 , bei 1600 ISO noch ca. 10 Blenden.

Wie in den meisten Disziplinen tun sich größere Sensoren auch im Bereich Dynamikumfang etwas leichter, wobei die kleineren die letzten Jahre einiges aufholen konnten.

Ein Wert von 12 ist schon sehr gut. Hat man noch kontrastreichere Motive und möchte man auch dort Zeichnung in allen Bildteilen, so kann man mittels HDR-Techniken den Dynamikbereich fast beliebig erweitern. Manche Kameras haben HDR schon an Bord, ansonsten kann man am Rechner das Bild aus Aufnahmen unterschiedlicher Belichtungswerte zusammen rechnen lassen. Wer mehr über diese interessante Technik erfahren möchte, dem sei mein Buch „Bessere Fotos durch Elektronische Bildverarbeitung" empfohlen.

Das Thema Dynamikbereich gab es übrigens auch schon bei den Filmen, dort spricht man auch vom Belichtungsumfang. Während ein Diafilm selten mehr als 6 Blenden verarbeiten kann, schafft ein feinkörniger S/W-Film etwa auch die 12–14 Blenden eines guten digitalen Sensors.

Hier zur Veranschaulichung, wie sich der Dynamikbereich auf das fertige Foto auswirkt:

Ein geringerer Dynamikbereich führt also zu kontrastreicheren Aufnahmen mit weniger/keiner Zeichnung in den Lichtern und/oder Schatten. Es gehen dabei Details verloren. Man kann dabei jederzeit in der Nachverarbeitung (oder durch den Bildstil auch schon während der Aufnahme) den Kontrast erhöhen (also anstatt des Bildes links das rechte Bild erzeugen). Aber eben nicht andersrum.

Rauschverhalten

Es ist wichtig zu verstehen, dass jeder Sensor immer rauscht. Die entscheidende Frage ist eben nur, ob man es sehen kann und ob es stört. Sensoren rauschen dann stärker, wenn

- Sie alt sind (technologische Fortschritte waren zumindest bis 2010 deutlich sichtbar)
- Sie klein sind (es wird dann einfach weniger Licht eingesammelt, die Signale müssen stärker angehoben werden, was zu Rauschen führt)
- Sie in höheren ISO-Bereichen betrieben werden

Die heutigen Sensoren sind inzwischen technologisch stark ausgereizt (zumindest, was das Rauschen angeht). Welches Maß an Rauschen man persönlich akzeptieren will, hängt stark vom einzelnen ab aber auch von der Situation. Die folgende Übersicht dient in erster Linie der Illustration, wie sich die Sensorgröße auswirkt und wie stark die Analogfotografie inzwischen abgehängt wurde, was das Fotografieren bei wenig Licht angeht:

Sensorgröße	Nutzbare ISO-Empfindlichkeit
Kleinbildfilm	400 ISO
Kleinbild/Vollformat (Cropfaktor 1)	6400 ISO
APS-C (Cropfaktor 1,5)	3200 ISO
MFT (Cropfaktor 2)	1600 ISO
1" (Cropfaktor 2,7)	800 ISO
1/1,7" (Cropfaktor 4,6)	400 ISO

Man sollte das Rauschen übrigens immer bezogen auf ein bestimmtes Ausgabeformat (z.B. ein A4-Ausdruck oder eine bestimmte Bildschirmgröße) beurteilen, niemals gezoomt bis aufs einzelne Pixel.

Objektiv

Das Objektiv ist für das Bildergebnis mindestens genauso wichtig wie der Sensor. Wer eine Systemkamera kauft, kann sich an dieser Stelle etwas entspannen. Objektive können in diesem Fall jederzeit nachgekauft werden, man ist nicht (kamera-)lebenslänglich an das eine Objektiv gebunden. Empfehlungen zur Auswahl von Systemobjektiven gebe ich später.

Die Brennweite

Die Brennweite ist eine physikalische Eigenschaft. Die Auswirkung auf das Bild (bzw. den Bildwinkel) hängt allerdings von der Sensorgröße ab. So ist ein beispielsweise ein 50 mm Objektiv an einer Kleinbildkamera ein Normalobjektiv, während es bei kleineren Sensoren zum Teleobjektiv wird.

Hintergrund: Jedes 50 mm Objektiv erzeugt zunächst bei gegebenen Objektabstand und Objektgröße ein Bild auf dem Sensor, das immer gleich groß ist. Da kleine Sensoren aber nur Ausschnitte dieses Bildes digitalisieren und im Sucher darstellen, wird der Bildwinkel enger und das sichtbare Bild größer, wie bei einem Teleobjektiv.

Um den Bildwinkel zwischen den unterschiedlichen Sensorformaten vergleichen zu können, wurde von den Herstellern die sogenannte „Äquivalenzbrennweite" eingeführt, speziell bei kleineren Kameras mit fest eingebautem Objektiv. Es gilt: Äquivalenzbrennweite = Brenn-

weite x Cropfaktor.

Wer heute eine Kamera kauft und deren Objektive vergleichen will, muss sich daher leider gleich mit zwei kniffligen Fragen beschäftigen:

1. Ist die Brennweitenangabe physikalisch oder „äquivalent Kleinbild"?

2. Wie groß ist der Sensor? Da der Cropfaktor selten angegeben wird, ist alleine das eine spannende Herausforderung.

Beispiel 1: MFT-Systemkamera mit Zoomobjektiv 12 mm – 40 mm

Bei diesen Kameras werden echte physikalische Brennweiten angegeben. Bei einem Cropfaktor von 2 gelten 25 mm als Normalbrennweite. Dieses Objektiv ist also ein Standardzoom mit einem guten Weitwinkel bis hin zu einem leichten Tele. Wer in KB-Brennweiten denkt, findet hier ein Objektiv, das sich bezüglich Sucherbildgröße wie ein 24 mm – 80 mm anfühlt.

Beispiel 2: Kompaktkamera mit Zoomobjektiv 24 mm – 720 mm

Hier handelt es sich um eine Angabe nach „äquivalent Kleinbild", anders wären die 720 mm „Brennweite" auch nicht in diesem kompakten Format realisierbar. Auch wenn wir damit die Bildwirkung (gutes Weitwinkel bis sehr langes Tele) schon kennen, lohnt sich die Suche nach dem Cropfaktor.

Eine Internetsuche mit dem Namen der Kamera und „Cropfaktor" liefert 5,6. Diese Angabe ist unter anderem hilfreich, um die Eignung der Kamera für Situationen mit wenig Licht einzuschätzen. Besonders wichtig ist dieser Faktor auch für die Beurteilung der Lichtstärkenangabe.

Die Lichtstärke

Die Lichtstärke eines Objektivs gibt an, wie weit man die Blende maximal öffnen kann. Unglücklicherweise gibt es hier unterschiedliche Schreibweisen: „2.8", „1:2.8", „1/2.8" oder „f/2.8" bezeichnen alle eine Lichtstärke von 2,8.

Ein kleiner Zahlenwert bedeutet dabei eine hohe Lichtstärke, ein sehr guter Wert ist beispielsweise 1,4. Diese Werte lassen sich aber nur bei Festbrennweiten im mittleren Brennweitenbereich realisieren. Zoomobjektive haben meistens eine Lichtstärke von 2,8 oder schlechter.

Hinweis: Blendenzahlen und damit auch Lichtstärken geben das Verhältnis von Brennweite und Durchmesser der Blende an. Eine Blende von 1,4 hat den doppelten Durchmesser von einer Blende mit Wert 2,8 (bei identischer Brennweite). Für die Lichtmenge ist allerdings die

Querschnittsfläche verantwortlich und diese ist bei Blende 1,4 vierfach größer als bei Blende 2,8. Daher ermöglicht eine Lichtstärke von 1,4 eine um den Faktor 4 kürzere Verschlusszeit als Lichtstärke 2,8.

Die Lichtstärke entspricht dem kleinstmöglichen Blendenwert und bestimmt zusätzlich bei optischen Suchern die Helligkeit des Sucherbildes. Für die Funktionstüchtigkeit des bei den DSLRs üblichen Phasen-Autofokus ist des Weiteren eine bestimmte Mindeslichtstärke nötig, oftmals 5,6 oder 8,0.

Im Gegensatz zur Brennweite gibt es bei der Lichtstärke keine Unsicherheiten bezüglich Cropfaktor-abhängigen „Äquivalenzangaben" seitens der Hersteller. An einem sonnigen Tag wird man bei ISO100 und einer Verschlusszeit von 1/250 s immer in etwa Blende 11 einstellen müssen, unabhängig von der Sensorgröße. Das ist plausibel, wenn wir uns erinnern, dass ein kleinerer Sensor nichts anderes als ein zugeschnittenes Bild bedeutet (das dann dadurch aber nicht dunkler wird).

Allerdings verbindet man mit der Lichtstärke eines Objektivs neben der kürzestmöglichen Verschlusszeit auch noch das Vermögen, das Motiv mittels knapper Schärfentiefe vom Hintergrund zu trennen („Freistellung"). Und genau hier wirkt sich der Cropfaktor dann sehr stark aus.

Beispiel: Zwei Objektive mit Lichtstärke 1,8, eines mit Brennweite 50 mm am Kleinbildsensor, und eines mit Brennweite 25 mm am MFT-Sensor (Cropfaktor 2) liefern beide den identischen Bildausschnitt. Vergleicht man allerdings die Schärfentiefe im Abstand 1 m, so ist diese bei offener Blende im Kleinbildfall 4 cm, im MFT-Fall dagegen 8 cm. Entsprechend weicher ist der Hintergrund beim größeren Sensor.

Die Lichtstärke eines Objektivs ist also ein guter Indikator, wie gut sich die Kamera bei schwierigen Lichtverhältnissen einsetzen lässt und (im Zusammenhang mit dem Cropfaktor) auch dafür, wie gut sich Objekte oder Personen mittels geringer Schärfentiefe freistellen lassen.

Die optischen Qualitäten

Es wird nicht überraschen, dass es sehr große Unterschiede bei der optischen Qualität von Objektiven gibt. Im Gegensatz zu Brennweite und Lichtstärke lässt sich die optische Qualität eines Objektivs aber nicht mit einem einzigen Zahlenwert beschreiben – zumindest mit keinem genormten, den die Hersteller angeben würden. Zum einen gibt es mehrere optische Eigenschaften, zum anderen hängen diese auch noch von zahlreichen Einflussgrößen ab. So ändert sich die Schärfe (das Auflösungsvermögen) eines Zoomobjektivs beispielsweise über die Brennweite, die Blende, den Bereich auf dem Bild (Ab-

stand vom Zentrum) sowie der Richtung des einfallenden Lichtes.

Ein gutes Hilfsmittel zur Beurteilung der optischen Leistung eines (System-)Objektivs sind die großen Testseiten im Internet wie dxomark.com, dpreview.com oder auch photozone.de. Dort finden sich Testberichte und/oder Messkurven zu so ziemlich allen Objektiven. Diese Messkurven muss man aber auch interpretieren können bzw. für seine eigenen Ansprüche die richtigen Schlüsse daraus ziehen, was nicht immer einfach ist.

Zur Einschätzung der Qualitäten der fest verbauten Objektive muss man auf die Testberichte der üblichen Fotomagazine vertrauen.

Um ein genaues und faires Bild von der optischen Leistung eines Objektivs zu bekommen, sollte man in jedem Fall auf mehrere dieser Quellen zurückgreifen. Auch der eigene Test kann die Einschätzung abrunden, sollte aber auch nicht überbewertet werden, da schnell kleine Fehler im Messaufbau zu falschen Schlüssen führen können.

Die wichtigsten optischen Eigenschaften eines Objektives sind

- ➢ Schärfe (hängt unter anderem von Brennweite und Blende ab)
 → lässt sich in der Nachbearbeitung kaum verbessern
- ➢ Verzeichnung (Gerade Linien werden gebogen dargestellt)
 → kann man in der Nachbearbeitung gut korrigieren
- ➢ Chromatische Aberrationen (Farbsäume an Kontrastkanten)
 → lassen sich teilweise in der Nachbearbeitung entfernen
- ➢ Verhalten bei Gegenlicht (dort kommt die Vergütung ins Spiel)
 → Flares und schwacher Kontrast lassen sich nur sehr schlecht korrigieren

Sonstige Eigenschaften (Auswahl)

- ➢ Autofokusgeschwindigkeit: Moderne Objektive haben zum Scharfstellen Motoren verbaut, die unterschiedlich schnell sein können.
- ➢ Naheinstellgrenze (wie nahe man an das Objekt ran gehen kann)
- ➢ Maximaler Abbildungsmaßstab (wie groß man das Objekt im Sucher bekommt)
- ➢ Abdichtung gegen Staub und Feuchtigkeit
- ➢ Mechanische Ausführung und Verarbeitung
- ➢ Eignung für Videoaufnahmen (Blenden- und Fokusring)

Sucher

Während Sensor und Objektiv die theoretisch mögliche Bildqualität bestimmen, sind die restlichen Eigenschaften einer Kamera dafür verantwortlich, wie oft bzw. leicht man diese Bildqualität auch abrufen kann, ob man überhaupt und ob man das richtige fotografiert. Anders gesagt: Sensor und Objektiv einer Kamera sind zwar sehr wichtig aber andererseits nicht viel Wert, wenn der Rest nichts passt.

Der Sucher dient zunächst mal der Bildkomposition also der Wahl des Ausschnitts. Neben dem Bild selbst zeigt er auch noch Zusatzinformationen wie Blende und Verschlusszeit. Eine besonders wichtige Funktion des Suchers ist es darüber hinaus, die Schärfe zu beurteilen und (zumindest bei manuellen Objektiven) unerlässlich bei Fokussierung zu sein.

Folgende Varianten lassen sich unterscheiden:

- „Klassischer" optischer Sucher: das Bild wird auf optischem Wege direkt durch die Kamera zum Okular geführt. Das kann entweder durchs Objektiv erfolgen (DSLR = digitale Spiegelreflexkamera) oder daran vorbei (Sucherkameras)
- Elektronischer Sucher: das Bild wird über den Sensor aufgenommen und über ein kleines Display wieder ins Okular eingespielt
- Hybridsucher: das Bild wird mit digital erzeugen Zusatzinformationen überlagert
- Kein Sucher, alles passiert über das Display. Auch bei Kameras mit Sucher (soweit sie nicht zu alt sind), kann man das Display als Sucher verwenden. Diese Betriebsart heißt „Liveview".

Der Sucher ist so prägend für das Fotografieren, dass sich manche Kameraklassen über die Art des Suchers definieren. Man kann dabei aber keinesfalls sagen, dass ein Typus immer besser sei als ein anderer. Vielmehr zeigen alle Varianten Stärken und Schwächen in gewissen Extremsituationen, während man in den allermeisten Fällen mit jedem System gut arbeiten kann, wenn man bereit ist, seine bisherigen Gewohnheiten gegebenenfalls etwas anzupassen.

In jedem Fall sollte man dem Sucher bei der Kaufentscheidung große Beachtung schenken. Megapixel, Brennweite und Lichtstärke nützen nicht viel, wenn man mit dem Sucher nicht klar kommt. Also besser selbst ausprobieren und nicht auf Testberichte verlassen.

Optische Sucher (OVF = optical viewfinder) gibt es schon so lange, wie

es Kameras gibt. Und dennoch gibt es hier große Unterschiede, zum Beispiel die Größe des Sucherbildes, Dioptrinverstellung oder „Eyepoint", also der Abstand, den man mit dem Auge vom Okular hat. Gerade als Brillenträger lohnt sich hier der Blick durch den Sucher vor dem Kauf.

Elektronische Sucher (EVF = electronical viewfinder) haben den Vorteil, dass das Sucherbild 100 % identisch zu dem späteren Foto ist: genauso hell, genauso scharf und mit den identischen Farben. Zusätzlich lassen sich auch Anzeigen einblenden, die optischen Suchern vorenthalten bleiben, beispielsweise ein Live-Histogramm zu den Tonwerten.

Aber es gibt auch Schattenseiten dieses Sucherkonzepts. So benötigen diese Kameras mehr Strom (der Akku hält also nicht so lange), das Bild ruckelt leicht beim Schwenk oder ist etwas verzögert (bei aktuellen Modellen kaum noch wahrnehmbar). Die Bilddarstellung ist theoretisch zwar identisch zum fertigen Fotos, aber natürlich gibt es große Qualitätsunterschiede bei den verbauten Displays, die ihr Bild in den Sucher einspielen. Auch hier lohnt sich also der Test, speziell bei extremen Lichtsituationen.

Display

Praktisch alle Digitalkameras haben auf der Rückseite ein Display für folgende Aufgaben:

Sucher im Fotobetrieb

Viele einfacheren Kameras haben keinen echten Sucher. Wer auf das Display während der Aufnahme angewiesen ist, sollte darauf achten, dass dieses wirklich gut ist. Dabei zählen weniger die Pixelzahl (oder gar die Anzahl der darstellbaren Farben), sondern ergonomische Eigenschaften:

- ➢ Wie gut kann man es (speziell im hellen Sonnenschein) ablesen?
- ➢ Kann man es drehen oder kippen?
- ➢ Kann man über Touch die Fokuspunkte setzen?

Sucher im Videobetrieb

Alles, was ich gerade über Fotografieren geschrieben habe, gilt verstärkt auch für das Filmen: hier kann man keinen „richtigen" Sucher (egal ob EVF oder OVF) einsetzen, man ist zu 100 % auf das Display angewiesen. Hinzu kommt, dass man beim ernsthaften Filmen manuell fokussiert, was jedes Display an seine Grenzen treibt. Jedem, der öfter mit einem gewissen Anspruch filmt, kann ich daher auch nur

zum Anschluss eines externen Bildschirms (mindestens 5 Zoll, am Blitzschuh montiert und über HDMI angeschlossen) raten.

Vornehmen von Einstellungen

Über das Display lassen sich zahlreiche Einstellungen vornehmen, angefangen von der Uhrzeit bis hin zu Aufnahmeparametern, also Werten, die sich direkt aufs nächste Foto auswirken. Während man bei größeren Kameras die wichtigsten Einstellungen wie Blende, Verschlusszeit, ISO-Wert, Belichtungsprogramm, Belichtungskorrektur oder Weißabgleich über spezielle Bedienelemente treffen kann, lebt man bei den kleineren Modellen auch hier wieder verstärkt vom Display. Im ungünstigen Fall muss man in einer einmaligen und hektischen Situation im grellen Sonnenschein einen wichtigen Parameter über das Display ändern, ist dabei aber praktisch im „Blindflug". Das ist einer der Gründe, warum Profis auch heute noch gerne mit den großen DSLRs und ihren vielen Knöpfchen arbeiten.

Bildkontrolle

Einer der größten Vorteile der digitalen Fotografie ist die Möglichkeit, sofort nach Aufnahme das Ergebnis kontrollieren zu können (um dann gegebenenfalls die Aufnahme zu wiederholen). Im grellen Sonnenschein wird das zwar auch erschwert, trotzdem ist diese Situation nicht ganz so kritisch: die allermeisten Kameras haben bei der Bildwiedergabe Hilfsanzeigen, die die Beurteilung des Bildes vereinfachen und sich auch unter widrigen Bedingungen einigermaßen gut ablesen lassen. Die wichtigsten davon sind

> Das Tonwertehistogramm, zur Beurteilung der Belichtung

> Die 100 % Ansicht, zur Beurteilung der Schärfe

Nachbearbeitung

Auch wenn man seine Bilder in aller Regel am PC nachbearbeiten wird, so gibt es zwei Gründe, warum die Hersteller immer mehr Bearbeitungsfeatures in ihre Kameras packen:

1. Gerade mit WLAN an Board wollen viele ihre Bilder direkt aus der Kamera veröffentlichen, z.B. in den sozialen Netzwerken oder einem Blog

2. Die Bordmittel des Herstellers führen manchmal zu besseren Ergebnissen, als die externen PC-Programme eines Fremdherstellers. Bei Nikon ist z.B. die interne nachträgliche Bildaufhellung besser implementiert als bei den meisten Bildbearbeitungsprogrammen.

Dennoch ist die Nachbearbeitung eine eher exotische Anwendung des Displays, welche auch eher geringe Ansprüche stellt, da man sich

hierzu in aller Ruhe ein geeignetes (also schattiges) Plätzchen suchen kann.

Zusammengefasst lässt sich sagen, dass die Eigenschaften des Displays vor allem bei jenen Kameras einen großen Einfluss auf die Arbeit des Fotografen haben, die über keinen eigenen Sucher verfügen. Ansonsten werden immer Displays maximaler Größe verbaut, zunehmend auch mit Touchfunktion. Bei Kameras mit Sucher wird dem Display nur in Ausnahmefällen ein großes Gewicht bei der Kaufentscheidung zukommen.

Autofokussystem

Man kann zwar auch ohne AF-System gute Fotos machen, aber

1. Erhöht ein Autofokus bei allen Motiven die Ausbeute (vor allem, wenn es schnell gehen muss)
2. Sind moderne Kameras wesentlich schlechter für die manuelle Fokussierung geeignet als zur Film-Zeit

Bei viel Licht und langsamen Objekten kommt jeder moderne AF gut klar. Deshalb ist die Beschäftigung mit dem AF-System vor allem für Fotografen ratsam, die bei wenig Licht fotografieren wollen oder sehr schnelle Objekte. Härtetests sind zum Beispiel Hallensport oder fliegende Vögel.

Folgende Arten von AF-Verfahren kann man unterscheiden

Phasenautofokus

Dieses Verfahren wird vor allem bei DSLRs eingesetzt. Während man durch den Sucher blickt, wird ein Teil des Lichts auf die AF-Sensoren umgelenkt. Diese können damit dann den Entfernungsfehler bestimmen und diesen über den AF-Motor im Objektiv korrigieren.

Dieses Verfahren ist sehr leistungsfähig, seine tatsächliche Performance hängt aber von vielen Details ab:

- ➢ Anzahl der Messfelder (z.B. 9, 30, 50, 100)
- ➢ Art der Sensoren (Kreuzsensoren oder Liniensensoren)
- ➢ Lage der Messfelder (sehr in der Mitte des Suchers gedrängt oder gut verteilt bis fast an den Bildrand)
- ➢ Verfügbare Modi und Einstellungen für Actionmotive (gerade die auf Action getrimmten Hochleistungs-DSLRs haben Unmengen von Optionen, mit denen man das AF-System auf das Motiv optimieren kann)
- ➢ Lichtempfindlichkeit: manche Sensoren funktionieren nur bei

Lichtstärke 5,6 und besser, andere funktionieren bei Lichtstärke 8 noch gut.

> ➤ Abstimmung zwischen Gehäuse und Objektiv. Gerade bei Fremdherstellern kann es zu Fehlfokus-Problemen kommen (Backfokus/Frontfokus), die man aber mittels Kalibration eliminieren kann

Geschwindigkeit und Genauigkeit des AF hängen auch vom Objektiv ab (sowie auch die Lautstärke). Schrittmotoren gelten als schneller und leiser als Ultraschallmotoren. Bei älteren AF-Objektiven kann der Motor auch im Gehäuse sitzen (was aber speziell dafür ausgelegt sein muss).

Kontrastautofokus

Bei diesem Verfahren wird die Schärfe direkt mit dem Bildsensor ermittelt, wenn man über einen EVF oder das Display fotografiert. Hierbei kann es sich also um eine Kompaktkamera handeln, eine DSLM oder eine DSLR im Liveview-Modus.

Es wird der lokale Kontrast an Stelle des AF-Feldes bewertet, der exakte Fokus wird sehr genau gefunden (wenn der höchste Kontrast erreicht ist, ist diese Stelle auch maximal scharf). Das Verfahren ist im Gegenzug aber leider eher langsam, da im Gegensatz zum Phasen-AF das Vorzeichen des Fokusfehlers (zu weit weg oder zu weit dran) aus dem Unschärfemuster nicht bestimmt werden kann. Vereinzelt können auch sogenannten „Pumpeffekte" auftreten, bei denen der Fokus erst nach vielen Versuchen einrastet oder gar nicht gefunden wird.

Hybridautofokus

Auch wenn der Phasenautofokus unterm Strich das bessere Verfahren ist, so hat er doch zwei Nachteile:

1. Eventuell geringere Genauigkeit
2. Höherer Aufwand (z.B. wegen des speziellen AF-Sensors)

Mit dem Kontrastautofokus hat man ein genaues und preiswertes AF-System als Basis. Viele Kamerahersteller haben die Sensoren darüber hinaus so optimiert, dass ein Teil der Pixel zur Phasenmessung verwendet werden können. Dann kann die Fokussierung in zwei Schritten geschehen: zuerst sehr schnell über die Phasenpixel in die Nähe des idealen Punktes und dann über die Kontrast-Autofokus-Technik exakt auf diesen Punkt. Mit dieser Hybrid-AF-Variante kann die Schärfe auch im Dauerfeuermodus nachgeführt werden. Kameras mit diesen Systemen sind dadurch auch gut für Actionfotografie geeignet (wobei sie systembedingt nur mit elektronischen Suchern kombiniert werden kann)

Größe und Gewicht

Oft unterschätzt aber in der Praxis eines der wichtigsten Kriterien überhaupt: wie groß und schwer ist die Ausrüstung? Liegt sie gut in den Händen? Nimmt man sie gerne in den Urlaub oder auf eine Radtour mit? Die beste Bildqualität nützt nichts, wenn man die zugehörige Kamera wegen ihrer Größe oder ihres Gewichts dann letztendlich nicht verwendet.

Bedienung

Gute Bedienung ist eine recht subjektive Angelegenheit, hier sollte man sich am allerwenigsten auf Testberichte oder Empfehlungen anderer verlassen. Der Anfasstest beim Fotohändler ist durch nichts zu ersetzen. Idealerweise sollte man seine Kamera so blind und intuitiv bedienen können wie ein Musikinstrument oder ein Auto, zumindest bezüglich grundlegender Einstellungen. Das gilt insbesondere dann, wenn man sich nicht viel Zeit für seine Fotos nehmen kann, beispielsweise im Reportage-Einsatz.

Auf folgende Punkte sollte man achten:

- ➢ Wie liegt die Kamera in der Hand?
- ➢ Sind die wichtigsten Funktionen gut erreichbar oder muss man sich tief in den Menüs bewegen?
- ➢ Wie intuitiv lässt sich die Kamera bedienen? Wie weit kommt man ohne Anleitung?

Eignung für Videoaufnahmen

Nahezu alle halbwegs modernen Digitalkameras lassen sich auch für Videos einsetzen. Allerdings gibt es sehr große Unterschiede, sowohl beim Handling als auch bei dem maximal möglichen Endergebnis.

Bevor man eine Kamera bezüglich Tauglichkeit für Videoaufnahme bewertet, sollte man sich überlegen, welche Art von Videos entstehen sollen:

1. Videos mit eher dokumentarischem Charakter
2. Videos mit möglichst professionellem Look und Tonqualität

Man kann mit den meisten Kameras nur eines der beiden Felder gut abdecken. Die Details würden ein eigenes Buch füllen. Ich denke aber, das folgende Anforderungstabelle etwas bei der Auswahl hilft:

	Dokumentarische Videos	Professionelle Videos
Videoauflösung	HD 1080 25p	HD 1080 25p (UHD / 4k ist noch eher ein Marketing Gag) 50p, 100p für Zeitlupe
Sensorgröße	1" oder kleiner ist günstig für große Schärfentiefe	APS-C oder größer ist günstig für „Hollywood Look"
Autofokus	Hybrid-AF mit AF-C	Unwichtig, da vom Stativ manuell fokussiert wird
Manueller Fokus	Unwichtig	Günstig sind ein Fokusring mit großem Drehbereich und Fokuspeaking als Einstellhilfe
Größe des Display	Eher unwichtig	Möglichst groß, hilfreich ist auch, wenn es schwenkbar ist
Anschluss HDMI	Unwichtig	Wichtig zum Anschluss externes Display oder Rekorder
Anschlussmöglichkeit externes Mikro	Unwichtig	Wichtig, mit manueller Pegelmöglichkeit
Bildstabilisator in Gehäuse oder Objektiv	Hilfreich	Unwichtig, da immer ein Stativ zum Einsatz kommt
Manueller Videomode mit Anzeige von Belichtung und Schärfentiefe	Unwichtig	Sehr wichtig

Vor allem bei den dokumentarischen Videos sollte man auch auf die maximale Aufzeichnungsdauer achten. Ebenso lohnt die Recherche, ob die ausgesuchte Kamera im Dauerbetrieb bestehen kann. Manche Modelle werden nämlich schnell heiß und schalten sich dann ab.

Mit DSLRs sind Filme in Kinoqualität möglich, wenn man sich entsprechend intensiv mit dem Thema beschäftigt. Mal so auf die Schnelle ein Video damit zu drehen, kann dagegen sehr frustrierend sein, alleine schon wegen des lauten und langsamen AF.

Sonstige Eigenschaften

Neben den bereits genannten Eigenschaften unterscheiden sich die Kameras in zahlreichen Details, die für manche Fotografen eher unbedeutend, für andere aber entscheidend sein können:

- ➢ Akkus: wie viele Fotos sind möglich? Wie gut ist die Akkuanzeige? Wie lange dauert das Aufladen?
 → Es gibt kaum etwas nervigeres als einen Akku, der schnell schlapp macht und/oder eine unzuverlässige Anzeige
- ➢ Ist ein Blitz integriert? Welche Möglichkeiten bestehen zur Anbindung an externe Blitze oder Blitzanlagen?
 → Trotz empfindlicher Sensoren kann ein eingebauter Blitz sehr hilfreich sein, z.B. zum Aufhellen bei hartem Licht oder zur Steuerung eines externen Blitzes ohne Zusatzausrüstung
- ➢ Connectivity: verfügt die Kamera über WLAN? Gibt es gute Apps zur Fernbedienung?
- ➢ Ist ein GPS-Empfänger integriert? So wird in allen Fotos automatisch der Aufnahmeort in die EXIF-Infos eingetragen („Geotagging")
- ➢ Integrierte Softwarefeatures, vor allem zur Nachbearbeitung
- ➢ Verfügbarkeit und Qualität externer Software, z.B. zur Raw-Enwicklung
- ➢ Eignung für manuelle Fokussierung über den Sucher
 - Kann man die Mattscheibe austauschen?
 - Ein oder drei AF-Indikatoren?
 - Sind sonstige Hilfsmittel an Bord (wie Fokuspeaking)?
- ➢ Lassen sich alte Objektive verwenden und wenn ja, mit welchen Einschränkungen? Das Thema ist relativ komplex. Wer viele Objektive hat und/oder seine Kamera auch zum Filmen einsetzen möchte, sollte sich mit diesem Thema intensiver be-

schäftigen.

Preis

Wie viel man für seine neue Kamera ausgeben sollte, hängt zunächst mal vom Budget und den eigenen Ansprüchen ab. Auch wird man für eine Kamera, die man oft verwendet, gerne mal etwas mehr ausgeben. Hier steht man aber vor dem Problem, dass genau das sich schlecht abschätzen lässt. Jeder Fotograf macht hier seine persönlichen Erfahrungen. Es hängt von ganz vielen Randbedingungen ab, wie sehr und lange man mit seiner Ausrüstung zufrieden ist und intensiv sie dementsprechend nutzt.

Im Folgenden möchte ich ein paar allgemeine Denkanstöße rund um die Anschaffung einer Kamera geben.

Die Ausrüstung fürs Leben?

Als ich 2007 meine erste digitale Spiegelreflex kaufte (eine Nikon D80 mit 18-135 mm Zoom) dachte ich, damit wäre ich für mindestens 10 Jahre perfekt ausgerüstet. Es dauerte dann nicht mal ein Jahr, bis die nächsten beiden Objektive hinzukamen. Eines der beiden neuen Objektive besitze ich heute noch, der Rest ist längst wieder verkauft. Ich hatte schon immer gerne fotografiert, aber die Möglichkeiten meiner ersten digitalen Spiegelreflex haben mich derart begeistert, dass daraus mein liebstes Hobby geworden ist – regelmäßige Käufe und Verkäufe inklusive.

Moderne Gehäuse sind kleine Computer und entsprechend hoch ist die Innovationsrate. Auch wenn in bestimmten Bereichen wie der Megapixelzahl deutliche Sättigungseffekte zu verzeichnen sind, punkten gerade die kleineren Gehäuse stark mit ihren Features. Liveview, Videofunktionen, integriertes GPS und WLAN – es gibt viele Dinge, die nicht unbedingt bessere Fotos machen, die man aber nicht mehr missen möchte.

Die hohen Sensorauflösungen förderten auch die Entwicklung neuer Objektive, mit Stabilisierung und höherer Auflösung. Da die Objektive aber immer noch im Wesentlichen aus Glas bestehen, sind die Innovationszyklen doch spürbar langsamer als bei den Gehäusen. Wer jetzt ein gutes Objektiv kauft, wird sicher auch in 10 Jahren auch noch Spaß daran haben.

Gebrauchtkauf

Es gibt einen sehr großen Markt für gebrauchte Kameras und Objektive. Da sich die Ausrüstung bei halbwegs pfleglicher Behandlung kaum abnutzt, bekommt man risikoarm nahezu alles zu deutlich reduzierten Preisen – 30 % lassen sich so leicht sparen. Gleiches gilt natür-

lich auch für den Verkauf, man bekommt für seine gebrauchten Kameras und Objektive auch immer faire Preise.

Wer sich nicht ganz sicher ist, begrenztes Budget hat oder ein bestimmtes Objektiv nur für einen speziellen Urlaub benötigt, kauft also am besten gebraucht. Er bekommt das Teil dann wieder für gutes Geld verkauft und zahlt so nur eine Art „Leihgebühr". Ich habe schon sehr viele Kameras und Objektive auf diese Weise gekauft und verkauft und bin immer gut damit gefahren.

Der Wohlfühl- und Spaßfaktor

Alle bisherigen Beurteilungskriterien (abgesehen von der Bedienung) waren rationale, messbare Eigenschaften, die man einem Testbericht oder dem Datenblatt des Herstellers entnehmen kann. Zusätzlich gibt es aber zahlreiche recht weiche und damit höchst subjektive Kriterien. Dazu zählen das Design, die Qualitätsanmutung und auch ein bestimmtes Lebensgefühl, das mit der ein oder anderen Kamera verbunden ist. Ich bin beispielsweise im Nikon-Lager gelandet, weil eine Nikon-Spiegelreflex der unerfüllte Traum meiner Kindheit war. Andere kaufen sich eine Leica oder Mittelformatkamera, weil sie es können.

Gerade bei den besonders teuren Kameras sollte man sich aber die Frage stellen, bei welcher Gelegenheit man diese auch wirklich einsetzen möchte. Für Vitrinen-Kameras gelten ganz andere Auswahlkriterien als für Gebrauchskameras.

Klassen von Kameras

Im Lauf der Jahre haben sich bestimmte Klassen von Kameras entwickelt. Alle Modelle einer dieser Klasse zeichnen sich durch eine Menge von gemeinsamen Eigenschaften aus, die prägend sind. Im Gegensatz zur Klassifikation von Pflanzen und Tieren ist das Zuordnen von Kameras zu bestimmten Klassen aber nichts Zeitloses – es entstehen fortlaufend neue Modelle, die oftmals wieder Nischen besetzen. Mittelfristig ergeben sich so immer wieder neue Klassen während andere aussterben – Evolution im Eiltempo sozusagen.

DSLR

Schon in der Analogzeit war die einäugige Spiegelreflex („SLR" = "Single Lens Reflex") die populärste Bauform für anspruchsvolle Fotografen. Der große Vorteil war neben der guten Bildqualität und den auswechselbaren Objektiven, dass man durch den Sucher das Bild so gesehen hat, wie es später auf dem Foto sein würde: derselbe Ausschnitt und (mit Einschränkungen) derselbe Schärfeverlauf.

Die digitale Variante von heute, die „DSLR" hat diese drei Vorteile von ihrer analogen Schwester übernommen und ist ebenso die Favoritin der allermeisten ambitionierten Fotografen. Bei diesen Kameras sieht man durch einen optischen Sucher über einen Spiegel durch das Objektiv. Beim Auslösen klappt der Spiegel nach oben (dann wird es im Sucher dunkel), der Verschluss wird betätigt und es wird belichtet.

(Sony arbeitet bei seinen DSLRs mit einem fest eingebauten, halbdurchlässigen Spiegel, ansonsten kommt aber dasselbe Prinzip zur Anwendung)

Als Sensorgrößen sind Kleinbild und APS-C verfügbar. Kleinere Sensoren mit optischen Sucher sind kaum denkbar, da dann das Sucherbild zu klein und dunkel werden würde.

Vorteile

- ➢ Großes, griffiges Gehäuse mit leicht zugänglichen Bedienelementen
- ➢ Optischer Sucher ohne Verzögerungen und mit natürlicher Bildwahrnehmung
- ➢ Sehr etablierte Bajonett-Systeme (Canon-EF, Nikon-F, Pentax-K) mit unendlich vielen nutzbaren alten Objektiven und zugleich guter Langzeitprognose
- ➢ Sehr lange Akku-Lebensdauer

Nachteile

- Wegen des Spiegelkastens und des Pentaprismas größer als andere Kameras mit selber Sensorgröße
- Sucher zeigt das Bild nicht so, wie es später auf der Speicherkarte sein wird (z.B. bezüglich Helligkeit und Schärfentiefe)
- Liveview oftmals vergleichsweise primitiv, was vor allem beim Filmen stört (z.B. kein Focus Peaking)

Hersteller

Canon, Nikon, Sony, Pentax (wobei Canon und Nikon 90 % des Weltmarkts ausmachen)

DSLM

Diese Kategorie ist wie die DSLR eine Untergruppe der Systemkameras, also den Kameras, bei denen man das Objektiv wechseln kann. Die Abkürzung steht für „Digital Single Lens Mirrorless", im Gegensatz zum optischen Sucher und dem Spiegel wird hier das über den Sensor aufgenommene Bild über ein kleines Display in den Sucher eingespielt.

Die Bildqualität ist vom Sensor, im speziellen von seiner Größe bestimmt. Typischerweise liegen die Cropfaktoren bei den DSLMs zwischen 1 („Kleinbild") und 2,7 (1", Nikon CX)

Die Vor- und Nachteile dieses Prinzips sind fast identisch mit den Nach- und Vorteilen der DSLRs. Insbesondere sei zu erwähnen:

Vorteile

- Man kann sehr kompakte Kameras mit sehr guter Bildqualität bauen.
 (Aber: das bringt nur dann etwas, wenn man keine zu großen Objektive montiert)
- Sucher zeigt das Bild genau so, wie es später auf der Speicherkarte sein wird
- In Sucher und Liveview lassen sich viele Zusatzinfos einblenden, z.B. Livehistogramme, Entfernungsangaben oder Hilfmittel fürs Filmen wie Focus Peaking oder Zebra

Nachteile

- Die kleinen Gehäuse sind oft mit vielen Knöpfchen überfrachtet, gerade mit größeren Händen ist die Bedienung dadurch etwas fummelig

- Recht kurze Akku-Lebensdauer
- Für die Bajonett-Systeme (Four Third, MFT, Sony-E, Fuji-X, Nikon-1, Canon EF-M) gibt es weniger Objektive als für die DSLRs (wenngleich auch viele recht gute) mit teilweise schlechter Langzeitprognose

Hersteller

Sony, Fuji, Olympus, Panasonic, Canon, Nikon, Sigma und einige andere

Sonstige Systemkameras

Bisher haben wir nur von Kameras gesprochen, bei denen man im Sucher denselben Ausschnitt sieht, den auch der Sensor sieht. Der Vollständigkeit sei erwähnt, dass es auch digitale Messsucherkameras gibt, bei denen man durch den Sucher am Objektiv vorbei auf das Motiv blickt, man aber ansonsten auch das Objektiv wechseln kann. Einziger Hersteller dieser Kameras ist Leica mit der digitalen M-Serie.

Kompaktkameras

DSLRs sind relativ groß und teuer, viel kleiner und günstiger sind die sogenannten Kompaktkameras. Das (Zoom-)Objektiv ist fest eingebaut, der Sucher wird oft weggelassen und die Sensoren sind klein bis winzig. Die manuellen Einstellmöglichkeiten sind begrenzt. Dafür passen diese Kameras leicht in die Hosentasche oder zumindest Jackentasche.

Diese Kameraklasse wird stark von den Smartphones bedrängt, die eine ähnliche Bildqualität bieten (wenngleich auch keine Tele-Qualitäten)

Typische Kompaktkameras sind Canon IXUS 170, Sony DSC HX90 und Canon Powershot G9 X.

Bridgekameras

Diese Kameraklasse stellt, wie der Name schon impliziert, einen Brückenschlag zwischen Kompaktkameras und Systemkamera dar. Das Objektiv ist hierbei fest verbaut und hat oft einen großen Zoomfaktor bis ca. 50. Das Gehäuse erinnert an eine kleines DSLR, auch die Bedien- und Einstellmöglichkeiten liegen nahe an denen ihrer großen Schwester. Die Sensoren sind dagegen eher klein (typischerweise mit Cropfaktor 6).

Diese Kameras fühlen sich wie „richtige" Kameras an und sind so eine Art Allzweckwaffe unter den Kameras. So lange das Licht einigermaßen gut ist, kann man damit Fotos produzieren, die nahe an denen der DSLR/DSLM liegen.

Typische Vertreter dieser Klasse sind Sony DSC-HX400V, Nikon-B500 und Panasonic Lumix DMC-FZ200.

Edelkompakte

Es gibt keine eindeutige Definition für Kameras dieser noch recht neuen Klasse. Edelkompakte kombinieren das Gehäuse und die Möglichkeiten einer DSLM (Sensorgröße zwischen 1" bis APS-C) mit einem fest verbauten Objektiv hoher Qualität und meist geringem Zoomfaktor oder sogar Festbrennweite.

Die Verarbeitung ist oft ausgezeichnet, so dass man mit diesen Kameras das Feeling und die Bildqualität einer DLSM im noch kompakteren Gehäuse bekommt, zu einem gehobenen Preis selbstverständlich.

Typische Vertreter dieser Klasse sind Sony RX100, Canon G1 X und Fuji X70.

Kameraklassen im Vergleich

Hier noch eine kompakte Zusammenstellung der Kameraklassen und ihre wichtigsten Eigenschaften (typische Werte):

	Cropfaktor	Sucher	Zoomfaktor	Gewicht	Preis
DSLR (mit Standardzoom)	1 - 1,6	OVF + Liveview	Abhängig vom Objektiv (3)	600 gr. - 2000 gr. (800 gr.)	Ab 400 Euro (1000 Euro)
DSLM (mit Standardzoom)	1 - 2,7	(EVF +) Liveview	Abhängig vom Objektiv (3)	400 gr. - 1500 gr. (600 gr.)	Ab 400 Euro (1000 Euro)
Kompakt	6 - 8	Liveview	10	150 gr.	300 Euro
Bridge	5 - 7	EVF + Liveview	50	600 gr.	400 Euro

| Edelkom-pakt | 1,5 – 2,7 | EVF + Liveview | 3 | 300 gr. | 900 Euro |

Die Qual der Wahl

Wir leben in einer Zeit der unendlichen Möglichkeiten, gerade was technische Gerätschaften angeht. Die Produktlebenszyklen sind sehr kurz (teilweise kürzer als ein Jahr), so dass die Auswahl an Kameras sehr unübersichtlich geworden ist.

Was die Sache aber wieder deutlich vereinfacht: nach den stürmischen ersten Jahren der Digitalfotografie flachte sich die Innovationskurve inzwischen deutlich ab. Das gilt ganz stark für die Bildqualität mitentscheidenden Sensoren aber, wenngleich auch etwas abgeschwächt, für Objektive und Features. Vergleicht man also die neuen Modelle mit ihren Vorgängern, werden die Unterschiede von Jahr zu Jahr kleiner.

Man kann sich also dem Stress erst mal entziehen, sich einen vollkommenen Marktüberblick verschaffen zu müssen. Es ist ausreichend, nach folgendem Schema vorzugehen:

1. **Auswahl der Kameraklasse**
 Hierzu kann man seine Bedürfnisse mit den fünf Faktoren der obigen Tabelle abgleichen. Wie wichtig ist die Bildqualität? Wechselt man gerne Objektive? Wie groß und schwer darf eine Kamera maximal sein, damit man sie oft dabei hat?

2. **DSLR und DLSM: Beschränken der Auswahl nach Schlüsselkriterien**
 Bei den Systemkameras sind diese Kriterien ganz klar der Cropfaktor uns das Bajonett-System (wie z.B. Nikon-F, Sony E oder MFT).
 Bei den anderen Kameraklassen gibt es diese Schlüsselkriterien nicht.

3. **Kaufentscheidung nach eher subjektiven Kriterien**
 Das Anfassgefühl ist wichtig. Kann man die wichtigsten Funktionen gut erreichen? Macht das gute Stück einen stabilen Eindruck und sieht es schick aus? Wie viel ist einem der Spaß wert?

Welches Objektiv zur Systemkamera?

Wer sich für eine Kompakt-, Bridge- oder Edelkompaktkamera entscheidet, hat sich damit auch bereits für ein Objektiv entschieden. Dagegen ist für den Systemkamerabesitzer die Objektivfrage fast noch wichtiger als die des Gehäuses: einerseits gibt nahezu unendlich viele Möglichkeiten, sich seine Objektive zusammen zu stellen und andererseits haben Objektive meist einen größeren Einfluss auf das fertige Bild als das Gehäuse.

Das für jeden perfekte Starterset kann es nicht geben. Durch Berücksichtigung der folgenden Denkanstöße sollte die Entscheidung aber etwas leichter fallen.

Man wird nur in den seltensten Fällen mit seinem ersten Objektiv für alle Zeiten glücklich sein. Keiner weiß schließlich, wo einem die fotografische Reise hin führen wird. Wie intensiv wird das Hobby betrieben werden? Welche Vorlieben bilden sich heraus? Daher sind die einfachen Kitobjektive, typischerweise ein 18–55 mm im APS-C-Bereich, kein schlechter Einstieg. Die aller häufigsten Situationen lassen sich mit ihnen gut meistern. Und wenn man später was anderes haben will, ist nicht viel Geld verloren.

Abzuraten ist in jedem Fall von Superzoom-Objektiven, die typischerweise Brennweitenbereiche von 18 bis 300 mm abdecken. Je größer der Zoomfaktor ist, desto mehr Kompromisse muss man bei der Bildqualität und der Lichtstärke machen. Außerdem wird die Kamera damit recht schwer und unhandlich, was wiederum ihrem häufigen Einsatz entgegensteht.

Ein Brennweitenbereich bis 135 mm (APS-C) bringt auch keinen so großen Mehrwert gegenüber den üblichen 55 mm wie angenommen. Viele Motive fotografiert man am häufigsten im Weitwinkelbereich (Landschaft, Gebäude, Gruppen von Menschen) oder mit leichtem Tele (Portraits). Und viele Tele-Motive wie wilde Tiere oder der Mond lassen sich am besten mit 200 mm oder auch deutlich mehr fotografieren.

Ein 18-55er lässt sich gut mit einem 55-200er oder 70-300er Telezoom ergänzen. Mit dieser Zwei-Objektiv-Lösung hat man ein kompaktes Universalobjektiv für Wanderungen oder Radtouren und zudem ein richtiges Tele für Zoo, Safari oder z.B. Whale Watching. Oft lassen sich die Einsatzgebiete so gut abgrenzen, dass man sogar nur mit einem der beiden Objektive aus dem Haus gehen muss.

Systemkameras haben relativ große Sensoren und so richtig ausnutzen kann man diese nur mit lichtstarken Objektiven. Ein 50 mm f/1,8

ist nicht teuer und eröffnet gegenüber einem Standardzoom einen ganzen Blumenstrauß an Möglichkeiten, von Portraits mit weichem Hintergrund bis Actionfotos bei wenig Licht. In ein solches Objektiv ist das Geld immer gut investiert, egal, wo die Reise auch hin gehen mag.

Welches Zubehör ist wirklich sinnvoll?

Wer eine Kamera im Einzelhandel kauft, dem werden gerne diverse „unentbehrliche" Zubehörteile angeboten, die man „unbedingt" dazu kaufen sollte. Das ist so ähnlich wie beim Schuhkauf mit den Pflegeprodukten: die wenigsten sind leider ihr Geld wert.

Egal, ob es sich um Garantieverlängerungen, Versicherungen, Filter, Speicherkarten oder Reserve-Akkus handelt; meistens fährt man deutlich besser, wenn man diese Produkte nicht gleich in der Euphorie des Kamerakaufs mit kauft. Die Händler haben bei dieser Art von Zubehör große Gewinnspannen. All das kann man später kaufen, wenn es man es wirklich braucht, und dann zielgenau das richtige zu den besten Konditionen.

(Eine Speicherkarte braucht man natürlich schon, aber da tut es meistens eine für 10 Euro)

Versicherung

Wir Deutsche lieben Versicherungen und können diese Neigung auch beim Kamerakauf ausleben. Aber wann lohnt sich so etwas?

Eine Versicherung ist nichts anderes als eine Wette. Dabei schätzt die Versicherungsgesellschaft aus den Angaben des Versicherungsnehmers die Wahrscheinlichkeit des Schadensfalles. Multipliziert mit der Versicherungssumme ergibt sich der Erwartungswert für den Schaden. Darauf kommt dann die Marge, was dann die Prämie ergibt. Für Fotoausrüstungen beträgt die jährliche Prämie ca. 3 % des Ausrüstungswertes.

Als Kunde bezahlt man also immer mehr als es dem Erwartungswert des Schadens entspricht. Das lohnt sich in der Regel nur dann, wenn der maximale Schaden recht hoch ist und die Wahrscheinlichkeit des Eintreffens vergleichsweise gering. Haftpflicht- oder Hausratversicherungen entsprechen beispielsweise diesem Schema.

Für uns Fotografen heißt das:

Wenn Fotografieren „nur" ein Hobby ist, sollte man nicht sein komplettes Geld in die Ausrüstung stecken. Im dümmsten Fall ist die Ausrüstung beschädigt und das Hobby muss pausieren, bis Ersatz be-

schafft werden kann. Das ist zwar ärgerlich, aber sehr unwahrscheinlich und zudem kein existenzielles Problem.

Wer dagegen mit Fotografie sein Geld verdient und zudem keine nennenswerten Rücklagen hat, sollte eine Versicherung in Erwägung ziehen. Sonst kann ein Verdienstausfall existenzbedrohend werden.

Speicherkarten

Fast alle Kameras verwenden SD-Karten. Aber auch hier gibt es sehr große Unterschiede, die Preisspanne geht derzeit von 5 Euro bis 350 Euro. Ich selbst verwende fast ausschließlich billige 16 GB Karten für ca. 10 Euro, aber es kann auch gute Gründe geben, teurere Karten einzusetzen. Die persönliche Arbeitsweise bestimmt die Wahl der optimalen Karte. Bei mir sieht diese typischerweise so aus:

- ➢ JPGs, 16 Megapixel, ca. 10 MB/Foto
- ➢ Bewusstes Fotografieren, selten „Dauerfeuer"
- ➢ Löschen von offensichtlich schlechten Fotos direkt in der Kamera

Außerdem verwende ich jede Karte nur ein einziges Mal. Das minimiert die Gefahr eines Datenverlusts (das oftmalige Umstecken zwischen Kamera, PC und iPad-Kartenleser führt zu mechanischem Stress und verschleißt die Kontakte). Als Nebeneffekt habe ich damit auch gleich noch ein zusätzliches Backup.

Hochzeitsreportagen oder Reisen passen bei mir ganz gut auf eine einzige Karte. Auch die günstigen Karten schaffen 45 MB/s, auch mit ein paar Sekunden Dauerfeuer geht das ohne Pause.

Wer in RAW fotografiert, wird vermutlich eher zu einer größeren Karte greifen, wer gerne Dauerfeuer einsetzt, zu einer größeren und schnelleren Karte. Auch Videoaufzeichnungen können sehr fordernd für die Speicherkarte sein. In jedem Fall sollte man aber skeptisch sein, wenn einem der Verkäufer zu einer Karte in der 100-Euro-Region rät.

Filter

Im Gegensatz zur Film-Ära sind Filter im heutigen Alltag des Fotografen nahezu unbedeutend geworden.

Hier ein Überblick:

Filtertyp	Verwendung früher	Bedeutung heute
Polarisationsfilter	Unterdrücken oder Verstärkungen von Spiegelungen Sattere Farben, im speziellen das Erzeugen eines kräftig blauen Himmels	Wie früher, einen Polfilter sollte man haben, z.B. für Architekturaufnahmen
Neutraldichtefilter (ND, „Graufilter")	Verlängern der Belichtungszeit. z.B. für Langzeitaufnahmen von fließendem Wasser oder Offenblendenportraits im Sonnenschein	Wie früher, zusätzlich: Verlängern der Belichtungszeit auf 1/30 s beim Filmen
Grauverlaufsfilter	Landschaftsaufnahmen, Abdunkeln des Himmels	Kann man machen, teilweise aber von der HDR-Technik verdrängt
Effektfilter (z.B. Weichzeichner, Sternchen)	Effekte	Geht meist besser in der Nachbearbeitung
Farbfilter für SW-Fotografie (gelb, orange, rot)	Erhöhung von Kontrasten, Betonen der Wolken am Himmel	Geht besser in der Nachbearbeitung (in der Kamera als Bildstil oder später am PC)
UV oder Skylightfilter als Schutzfilter	Vermeiden von Fehlbelichtungen aufgrund starker UV-Strahlung, Anpassung an Farbtemperatur und zudem Schutzfunktion	UV-Schutz ist unnötig, da Sensoren unempfindlich dagegen sind. Schutzfunktion in Spezialfällen sinnvoll (z.B. bei Motocross), im Allgemeinen aber überflüssig bis schädlich (Phantombilder bei grellen Lichtern)

Außer Pol- und Graufilter braucht man also heutzutage keine Filter. Im besonderen sollte man auf „UV-Schutzfilter" verzichten, auch wenn Verkäufer diese gerne anpreisen. (Hochwertige Filter kosten bis zu 100 Euro, für dieses Geld könnte man sich im Falle eines Schadens auch die Frontlinse austauschen lassen. Diese ist allerdings extrem hart und robust. Die Streulichtblende ist der bessere Schutz)

(Schutz-)Tasche

Taschen sind für Digitalkameras ungebräuchlich, da aufgrund des Displays kaum Bereiche vorhanden sind, die unzugänglich bleiben dürfen. Bei hochwertigen Kameras empfiehlt sich allerdings ein Echtglas-Displayschutz.

Reserve-Akku

Prinzipiell ist das Thema Akku bei Digitalkameras eher unproblematisch, im Gegensatz zu Laptops oder Smartphones: sie halten lange durch, sie entladen sich bei Nichtgebrauch kaum und lassen sich auch schnell wechseln.

Allerdings hängt das tatsächliche Durchhaltevermögen von vielen Faktoren ab. Mit einer DSLR kann man mit einer einzigen Ladung bis zu 1000 Fotos aufnehmen, wenn man nicht blitzt, den optischen Sucher verwendet und die Bildwiedergabe nur selten verwendet. Im Liveview (oder bei Kameras mit EVF) schrumpft dieser Wert deutlich in die Gegend von ca. 300 Aufnahmen.

Videos sind maximaler Stress für jede Kamera, hier hält eine Akkuladung kaum länger als 30 bis 60 Minuten (Praxiswerte, in der Theorie ist auch das Doppelte möglich)

Bei Kälte reduzieren sich die Werte nochmals deutlich.

Ein Reserve-Akku ist absolut empfehlenswert, wer viel ohne optischen Sucher fotografiert oder filmt, sollte sich sogar gleich zwei davon anschaffen. Neben den Originalakkus der Hersteller (ca. 50 Euro) gibt es auch Ersatzakkus von Zweitanbietern zu etwa dem halben Preis. Diese Akkus sind nahezu gleichwertig. Allerdings besteht die latente Gefahr, dass diese nach einem Firmwareupdate der Kamera oder in einem Nachfolgemodell nicht mehr funktionieren.

Streulichtblende (Geli)

Dieses Hilfsmittel, auch gerne als **Ge**genlicht- oder Sonnenblende bezeichnet, ist eines der hilfreichsten und zugleich unterschätztesten Zubehörteile überhaupt. Es erfüllt gleich zwei wichtige Aufgaben:

1. Verbessern der Bildqualität, wenn das Licht von schräg vorne kommt (erhöhter Kontrast, Vermeiden von Flares)
2. Mechanischer Schutz des Objektivs und der ganzen Kamera (Mir ist einmal eine teure Kamera von der Schulter gerutscht und dann mit dem schweren Objektiv nach unten auf den Boden gekracht. Die Kunststoff-Geli nahm die ganze Energie auf. Das Ergebnis: Für 30 Euro musste ich eine neue kaufen, der Rest blieb aber unversehrt.

Daher sollte man zu jedem Objektiv die Geli dazu kaufen, falls sie nicht mit dabei ist. Und noch wichtiger: auch immer verwenden, und zwar richtig herum. Ich werde immer ganz nervös, wenn ich Kollegen mit verkehrt montierter Geli sehe, egal, ob mit oder ohne Sonne. Diese unscheinbaren Plastikteile bieten einen guten Schutz gegen Stöße und Schmutz/Fingerabdrücke.

Wichtig zu wissen ist es aber, dass jede Geli für einen bestimmten Bildwinkel konzipiert worden ist: der Öffnungswinkel ist ein bisschen größer als der größte Bildwinkel des Objektivs, so dass die Geli gerade nicht ins Bild ragt (was zur Vignettierung führen würde). Bei Zoomobjektiven bestimmt also die kleinste Brennweite, wie die Geli geformt ist. Bei sogenannten Superzooms (z.B. 18–300 mm) wird die Geli also für 18 mm dimensioniert, was gleichzeitig bedeutet, dass sie bei 300 mm viel weniger bringt, als es eine speziell für diese Brennweite konzipierte. Wer mit solchen Objektiven öfter unterwegs ist, sollte daher in Erwägung ziehen, sich eine zweite Geli für z.B. 50 oder 100 mm anzuschaffen und beim Wechsel vom Weitwinkel- in den Telebereich (und zurück), die Geli zu wechseln. Ich muss aber zugeben, dass das den eher wechselfaulen Ein-Objektiv-für-alles-Anwendern wohl zu mühsam sein wird.

Optimieren kann man die Geli auch, wenn man ein Kleinbild-Objektiv an einer APS-C Kamera betreibt. Auch hier hat man einen engeren Bildwinkel und kann auch eine engere bzw. längere Geli verwenden als eigentlich bei diesem Objektiv vorgesehen.

Beispiel: Ein Nikon Kleinbildobjektiv 24–70 mm soll an DX-Kamera (Crop-Faktor 1,5) betrieben werden. Die Geli kann in diesem Fall passend für 35 mm gekauft werden.

Stativ

Stative waren einst absolut unentbehrlich für die Fotografie. Heute haben wir Sensoren mit guten High-ISO-Eigenschaften und Bildstabilisatoren in den Objektiven und/oder Kameragehäusen. Entsprechend seltener wird man ein Stativ einsetzen. Trotzdem, wer gerne und oft fotografiert, wird früher oder später ein Stativ haben wollen, oder

auch zwei oder mehr.

Hier ein paar Situationen, bei denen ein Stativ besonders nützlich ist:

1. Langzeitbelichtungen mit Graufiltern
2. Nachtaufnahmen
3. Mehrfachbelichtungen
4. Panomara-Aufnahmen mit Nodalpunktadapter
5. Selbstaufnahmen mit Funk- oder Selbstauslöser
6. Makros mit großem Abbildungsmaßstab
7. Produkt- oder Reprofotografie
8. Aufnahmen mit sehr langen Brennweiten
9. Einsatz von sehr schweren Objektiven
10. Landschaftsaufnahmen in der Dämmerung
11. Architekturaufnahmen mit Shift-Objektiven
12. Videoaufnahmen

Stative gibt es in zahlreichen Ausprägungen. Von Bohnensäcken über Gorillapods, leichten Reisestativen bis hin zum Berlebach-Luxusmodell. Alle haben ihre Existenzberechtigung. Das optimale Stativ hängt von der Applikation, der Kamera, aber auch der Kreativität und zahlreichen anderen Eigenschaften des Fotografen ab. Hier ein paar Anregungen:

➢ Bei den Stativen ist es wie bei den Kameras selbst auch: man muss es dabei haben, wenn man es braucht. Ein sehr gutes stabiles Stativ ist wertlos, wenn es im Schrank liegt. Gerade auf Reisen oder bei Wanderungen sollte man seine eigene Bequemlichkeitsgrenze ausloten.

➢ Man kann nicht alle Anwendungen mit einem einzigen Stativ abdecken. Wer sein erstes Stativ kauft, sollte sich also fragen, wozu es hauptsächlich eingesetzt werden soll.

➢ Das entscheidende an einem Stativ ist seine Stabilität. Man kann feiner unterscheiden zwischen
- Festigkeit der Kamerafixierung (bewegt sich die Kamera durch ihr eigenes Gewicht, besonders kritisch bei Hochformataufnahmen) durch den Stativkopf
- Robustheit gegen Wind
- Nachschwingverhalten durch Bewegungen von Spiegel und Verschlusszeit
- Robustheit gegen Umfallen bei versehentlicher Berührung

- Die nötige Stabilität des Stativs hängt stark auch von der Brennweite ab. Minimale Bewegungen verstärken sich bei Teleobjektiven, während sie im Weitwinkelbereich oft unsichtbar bleiben.
- Man kann die Stabilität jedes Stativs erhöhen, wenn man es nur wenig ausfährt, im speziellen die Mittelsäule. Darunter leidet zwar die Arbeitshöhe, aber oft ist das die beste Maßnahme, mit einem einfachen Stativ sauber zu arbeiten.
- Eine weitere billige Maßnahme zur Stabilisierung ist das Anbringen von Gewicht an der Mittelsäule (wozu manche Stative einen Haken haben)
- Stative können ganz unterschiedliche Köpfe haben. Bei einfachen Stativen ist ein fester Kopf mit dabei, bei teuren Stativen kauft man diesen getrennt.
- Kugelköpfe sind schnell eingestellt, wenn es aber genau sein soll, auch sehr fummelig. Das ist nicht unbedingt schlimm, Landschaft z.B. läuft ja nicht weg.
- Hochformataufnahmen sind anspruchsvoller für das Stativ (2D-Neiger scheiden aus, andere Köpfe sind manchmal wackliger). Das gilt natürlich nicht bei großen Teleobjektiven, die Stativschellen haben. Dann lassen sich die Kameras drehen, ohne dass der Kopf verändert werden müsste. Gleiches gilt auch für den Einsatz von L-Winkeln.

Da ich eine Vorliebe für Landschaftsfotografie habe und dann meistens aufs Gewicht achten muss, mache ich einen Großteil meiner Stativaufnahmen mit einem relativ kleinen Reisestativ mit Kugelkopf. Nur zur Hälfte ausgefahren, darauf eine recht schwere Kamera mit Weitwinkeloptik, das gibt immer scharfe Aufnahmen.

Zuhause habe ich, z.B. für Makros und Videoaufnahmen, ein stabileres Stativ mit Panoramaneiger. Es kommt allerdings an seine Grenzen, wenn ich ein 400 mm Objektiv einsetze. Habe ich eine sehr schwere Kamera im Einsatz, ist es gut ausbalanciert und schwingt auch nicht nach. Ist dagegen eine leichte Kamera montiert, schwingt es länger.

Blitzgerät

Beim Blitzgerät ist es ein bisschen wie mit dem Stativ: wegen der lichtempfindlichen Sensoren ist die Bedeutung in den letzten Jahren zurückgegangen. Ich fotografiere Hochzeiten z.B. inzwischen oft ohne

ein einziges Mal den Blitz ausgelöst zu haben. Das heißt aber nicht, dass es nicht gute Gründe gibt, ein Blitzgerät zu besitzen.

Hier ein paar Situationen, wo ein Blitzgerät sehr nützlich ist:

1. Dokumentarische Fotografie bei wenig Licht, z.B. Partyfotos ohne großen künstlerischen Anspruch
2. Aufhellen bei starken Kontrasten im Sonnenschein
3. Einfrieren von Bewegungen
4. Studioaufnahmen
5. Makrofotografie

Manchmal reicht auch der eingebaute Blitz. Man sollte aber bedenken, dass dieser

- Deutlich schwächer ist (etwa nur ¼ der Leistung eines externen Blitzes)
- Bei Personenaufnahmen gerne rote Augen verursacht, da er sich immer sehr nahe am Objektiv befindet
- Nicht zum indirekten Blitzen (z.B. gegen die Decke) verwendet werden kann und so tendenzmäßig zu flach ausgeleuchteten Gesichtern führen kann

Gerade zum Aufhellen ist er aber sehr nützlich, da stark genug und immer dabei.

Displayschutz

Bei den meisten Kameras ist das Display das empfindlichste Teil. Wer seine Kamera nicht in erster Linie als Arbeitsgerät sieht, kann sich einen Echtglas-Displayschutz besorgen. Dieser saugt sich am Display fest und ist praktisch unsichtbar. Es gibt auch (z.B. bei Nikon) einen Kunststoff-Displayschutz zum Aufstecken. Darunter leidet aber die Lesbarkeit, daher kann ich diesen nicht empfehlen. Ich habe auch den Eindruck, dass die Displaygläser der Kameras härter werden und damit der Schutz unbedeutender.

Beherrschen der Kamera, Schritt für Schritt

Dieser Teil des Buches wird helfen, die neue Kamera schrittweise zu beherrschen und an deren wirklich wichtigen Einstellmöglichkeiten heran zu führen.

Ich kann und will dabei aber nicht auf die Besonderheiten einzelner Kameramodelle eingehen. Zwar packen die Hersteller immer mehr „einzigartige" Features in ihre neuen Modelle, aber gerade in den Gemeinsamkeiten der Kameras liegt die Essenz der Fotografie.

Die allermeisten angesprochenen Funktionalitäten wird man an seiner Kamera schnell finden. Gelegentlich wird aber dennoch der Blick in die Bedienungsanleitung nötig sein.

Die Tipps und Anleitungen sind so aufgebaut, dass man als Fotograf schnell Erfolgsgefühle hat, die wichtigsten Dinge zuerst vermittelt werden und technische Details nur dort vertieft werden, wo es für die Praxis auch wirklich relevant ist.

Allgemeine Tipps für einen erfolgreichen Start

Wenn man eine neue Kamera in Händen hält, vielleicht die erste „richtige" Kamera (z.B. eine DSLR), hat man hohe Erwartungen. Möglicherweise bekam man auch von Freunden zahlreiche gute und auch weniger hilfreiche Ratschläge mit auf den Weg. Bevor ich einen Leitfaden gebe, in welchen Schritten man seine Kamera am besten erforschen sollte, möchte ich einige allgemeine Tipps geben, die einen erfolgreichen Start begünstigen und Frust vermeiden helfen.

Wählen Sie dankbare Motive

Schlechtes Licht und schnelle Bewegungen sind auch von erfahrenen Fotografen nur schwierig zu meistern. Suchen Sie sich für den Anfang lieber ruhige Motive bei ausreichend Licht wie beispielsweise Landschaften oder Portraits im Freien.

Keine Angst vor Automatiken

Gute Kameras haben zahlreiche manuelle Einstellmöglichkeiten. Meistens kommt man aber schneller zu besseren Fotos, wenn man einen Teil dieser Automatiken auch nutzt. Das gilt insbesondere auch am Anfang, wenn Sie mit vielen unbekannten Parametern umgehen müssen. Machen Sie sich das Leben also erst mal nicht unnötig schwer und wagen Sie sich erst später an die manuelle Einstellung von z.B. Belichtung und Weißabgleich.

Denken Sie nicht, man müsse im M-Mode fotografieren oder manuell scharf stellen, um ein guter Fotograf zu sein!

Nehmen Sie sich Zeit für das Motiv

Das Allerwichtigste überhaupt für ein gutes Foto ist der Wille, ein bestimmtes Motiv möglichst gut ablichten zu wollen. Gibt es eine gute Bildidee? Was fasziniert Sie an diesem Motiv? Was ist wichtig und was stört eher? Suchen Sie die beste Perspektive und den richtigen Ausschnitt um Ihr interessantes Motiv ins beste Licht zu setzen.

Streben Sie gute technische Qualität an

Wenn das Motiv perfekt im Sucher erscheint, müssen noch die technischen Parameter wie Blende, Belichtungszeit, ISO-Wert, Weißabgleich und Schärfepunkt richtig gewählt werden. Für das meiste gibt es gute Automatiken, am häufigsten muss man manuell in die Belichtung eingreifen („EV-Korrektur").

Fotos lassen sich zwar gut auf dem PC nachbearbeiten und vielfach profitieren die Aufnahmen dadurch auch. Aber trotzdem wollen wir uns in erster Linie als Fotografen verstehen und nicht als „Pixelschubser". Das ist weniger eine Frage des Berufsethos als der Effizienz:

1. Fehler vermeiden ist besser als Fehler korrigieren
2. Manchmal hat man keine Zeit, Gelegenheit oder Lust, seine Fotos nachzubearbeiten
3. Immer häufiger werden Fotos direkt aus der Kamera veröffentlicht, dank WLAN und integrierter Social Media Apps

Verzichten Sie aufs RAW-Format

Gerade als Anfänger sollte man sich auf das wesentliche konzentrieren und sich das Leben nicht durch komplexe Tools und Arbeitsschritte unnötig schwer machen. Haben Sie Ihre Fotos halbwegs sauber belichtet, so bieten auch die JPGs genug Reserven für die Nachbearbeitung.

Vorsicht vor der 100 %-Ansicht

Sowohl in der Kamera als auch auf dem PC können die Bilder in der 100 %-Ansicht betrachtet werden. Dabei wird so stark in das Bild hineingezoomt, dass man jedes Pixel einzeln sieht. Das ist eine hervorragende Möglichkeit, um die Schärfe zu kontrollieren. Man sollte dabei aber realistische Erwartungen haben und nicht frustriert sein,

wenn man mal ein unscharfes oder verrauschtes Pixel vorfinden sollte.

Gerade die beiden größten Hype-Themen der Digitalfotografie überhaupt, Megapixel und Rauschen, befeuern die permanente Unzufriedenheit mit den eigenen Fotos, wenn man der 100 %-Ansicht eine zu große Bedeutung beimisst.

Subsysteme bzw. Teilfunktionen einer Kamera

Die wichtigsten Teilfunktionen einer Kamera sind

- Belichtungssteuerung
- Autofokus
- Bildwiedergabe
- Einstellungen des Bildprozessors
- Sucher bzw. Display

Diese Subsysteme sind weitgehend unabhängig voneinander und können daher auch unabhängig erforscht und beherrscht werden.

Level 1: Basisfunktionen im Schnappschuss-Mode

Wenn man das erste Mal seine neue Kamera in Händen hält, sollte man sich mit den ganz grundlegenden Themen beschäftigen. Wo sind die wichtigsten Knöpfe? Was bedeuten die Sucheranzeigen? Wo sehe ich den Akku-Stand? Wie kann ich Fotos nach der Aufnahme ansehen (Zoom, Histogramm)? Wie bekomme ich die Bilder auf den PC?

In diesem Stadium ist der vollautomatische Schnappschuss-Mode (meistens mit einem grünen Symbol gekennzeichnet und gerne auch als „Oma-Mode" bezeichnet) sehr nützlich.

Dieser vollautomatische Mode übernimmt für Sie folgenden Einstellungen:

- Belichtung, definiert über Blende, Verschlusszeit und ISO
 - Die Verschlusszeit wird brennweitenabhängig so gewählt, dass man nicht verwackelt (nach der Faustformel: Verschlusszeit < 1 / Brennweite)
 - Für Blende und ISO-Wert wird ein Kompromiss zwischen hoher Schärfentiefe und wenig Rauschen gefunden
 - Belichtungskorrektur 0.0 EV
- Belichtungsmessmethode Matrix
- Autofokus

- Mehrfeldmessung (scharf wird immer das nächste Objekt)
 - Schärfenachführung (bei halb gedrücktem Auslöser wird die Schärfe nachgeführt, wenn der Abstand sich ändert)
- Weißabgleich automatisch
- Automatischer Einsatz des eingebauten Blitzes

In vielen Fällen werden Sie mit den Ergebnissen dieser Betriebsart zufrieden sein. Nur selten werden Sie damit zwar optimale Fotos machen aber noch seltener Fotos, die unbrauchbar sind.

Diesen vollautomatischen Mode braucht man als Fortgeschrittener immer seltener. Aber es ist dennoch gut, wenn man seine Kamera in kürzester Zeit in einen Zustand bekommen kann, in dem immer ein brauchbares Foto raus kommt – egal, was zuvor „wildes" eingestellt war.

Beispiel aus der Praxis: Sie haben ihre Kamera komplett manuell eingestellt in der Fototasche und sehen ein spektakuläres aber flüchtiges Motiv, z.B. ein wildes Tier. Jetzt müssen Sie nur das Einstellrädchen auf grün drehen und auslösen. Schon haben Sie das erste zumindest für Dokumentationszwecke ausreichende Foto im Kasten.

Konzentrieren Sie sich jetzt auf die Wahl der richtigen Perspektive, spielen Sie mit der Brennweite Ihres Zoomobjektivs und lernen Sie, die zahlreichen Anzeigen zu verstehen.

Sehr wichtig ist es in diesem Level 1 auch, die Möglichkeiten der Bildkontrolle in der Kamera zu erlernen und anzuwenden. So ist es möglich, direkt nach der Aufnahme die Fotos qualifiziert zu beurteilen. So lernt man am schnellsten, wie sich die einzelnen Einstellungen auf das Bild auswirken. Man erkennt Fehler und kann schnell korrigieren.

- Gesamtdarstellung → Motiv, Komposition, Ausrichtung, Grundhelligkeit, Bildstimmung, Weißableich (mit Einschränkungen)
- Tonwertehistogramm → Anteil der abgesoffenen Schatten und ausgefressenen Lichter
 (Ist auch im prallen Sonnenlicht sehr hilfreich, wenn man die Gesamtdarstellung kaum noch sieht)
- 100 % Zoom Darstellung → Schärfe auf Pixelebene (Erkennen von Verwackeln, Bewegungsunschärfe, schlechter Fokussierung, Schärfentiefe, Beugungsunschärfe)

Was in der Bildwiedergabe angezeigt wird, kann man oft konfigurieren. Ich habe meine Kameras so eingestellt:

- Wiedergabe-Symbol → Gesamtdarstellung

> Cursor nach oben → Histogramm

> Mittelknopf im Cursorkreuz → 100 % Zoom

Level 2: Beherrschen von statischen Motive

Der Vollautomatikmode eignet sich gut zum dokumentarischen Fotografieren, stößt aber schnell an seine Grenzen, wenn mehr als Schnappschüsse das Ergebnis sein sollen. Sobald Sie die grundlegenden Bedienschritte aus Level 1 beherrschen, sind Sie bereit für den Aufstieg in die Welt der bewussten Fotografie.

Die allermeisten Motive sind (nahezu) statisch. Neben Landschaft und Architektur zählen dazu auch Portraits und die meisten Zoo- oder Makroaufnahmen. Kennzeichnend ist der geringe Einfluss der Verschlusszeit auf das Foto und die geringen Ansprüche an den Autofokus.

Vermutlich sind Sie schon bei Ihren ersten fotografischen Gehversuchen im Level 1 gelegentlich an die Grenzen der Automatiken gestoßen:

> Das Bild wurde zu hell oder zu dunkel

> Die schöne Stimmung am Lagerfeuer wurde durch den Blitz ruiniert

> Der Hintergrund war nicht so unscharf wie erhofft

> Es wurde aufs falsche Objekt scharf gestellt

> Das Bild wurde stark verrauscht, obwohl ein Stativ eingesetzt worden ist

Am Ende dieses Kapitels werden Sie diese Probleme alle meistern können, indem Sie gezielt Einfluss nehmen auf Blende, Belichtung, ISO-Wert und Autofokus.

Wechsel vom vollautomatischen Mode in den A(v)-Mode

Alle Kameras haben eine Programmauswahl-Möglichkeit, meistens in Form eines Einstellrades. Folgende Programme werden angeboten:

Programm/Mode	Bedeutung	Hinweis
Auto (grün)	Vollautomatik für Schnappschüsse	Hilft beim Einstieg, braucht man aber später nur noch in Notfällen

Programm/Mode	Bedeutung	Hinweis
		Level 1
P	Programmautomatik Wählt Blende und Verschlusszeit automatisch	Entbehrlich, Blende und Schärfentiefe wirken sich auf jedes Bild aus und sollten daher bewusst eingestellt werden
A / Av	Blendenvorwahl/Zeitautomatik Automatische Wahl der Verschlusszeit	Für die allermeisten Motive (statisch bzw. quasi-statisch) die beste Wahl **Level 2**
S / Tv	Verschlusszeitenvorwahl/ Blendenautomatik Automatische Wahl der Blende	Klassischer Mode für Sportfotografie Entbehrlich, seit es die ISO-Automatik gibt
M (in Kombination mit ISO-Automatik)	Blende und Verschlusszeit sind manuell einzustellen Belichtung wird über ISO-Wert geregelt	Der perfekte Mode für Actionfotografie und alle anderen Situationen, wo das Licht eher knapp ist und man Kompromisse machen muss **Level 3**
M (mit fixem ISO-Wert)	Blende und Verschlusszeit müssen so hin gefummelt werden, bis die Belichtung passt	Für Spezialanwendungen sinnvoll, z.B. bei Studiobedingungen oder für Doppelbelichtungen Ansonsten steht das „M" für Masochisten, die sich das Leben schwer machen wollen :-)

Programm/Mode	Bedeutung	Hinweis
Motivprogramme	Vollautomatikmodi für spezielle Motive	Sollte man sich sparen. Was in den einzelnen Programmen passiert ist oft überraschend.

Wie drehen das Programmrädchen also von Auto nach A (oder Av, je nach Hersteller) uns betreten damit das spannende Feld der bewussten, kontrollierten Fotografie. Wir können damit nicht nur die Blende vorgeben, sondern erlangen zudem auch Kontrolle über Belichtungskorrektur, Autofokus, ISO-Wert und Weißabgleich.

Wahl der Blende

Die „Blende" (korrekterweise der Blendenwert) ist über alles gesehen der wichtigste technische Parameter der Fotografie überhaupt.

Dieser Wert bestimmt

1. Die Schärfentiefe, also die räumliche Ausdehnung des scharfen Bereichs
2. Die Unschärfe des Hintergrunds (aber auch des Vordergrunds)
3. Zahlreiche Qualitätsparameter des Objektivs wie Schärfe, Randabschattungen oder Farbsäume
4. Mit der Verschlusszeit und dem ISO-Wert zusammen die Belichtung

Aufgrund dieser zentralen Bedeutung lässt sich die Blende bei nahezu allen Kameras über ein gut erreichbares Drehrad verstellen.

Der Blendenwert gibt das Verhältnis von Brennweite und Durchmesser der sogenannten vorderen Eintrittspupille des Objektivs an. Der zweite Wert ist in etwa gleichzusetzen mit dem Durchmesser der Blende.

Hinweis: Es sind zahlreiche Schreibweisen für die Blende üblich. F/2.0, 1/2.0, 1:2.0 oder einfach 2.0 bezeichnen alle „Blende 2"

Bei einem 50 mm Objektiv bedeutet Blende 2, dass die Blende in etwa 25 mm weit geöffnet ist. Bei Blende 4 sind es nur noch 12,5 mm.

Da die Blende einen Durchmesser beschreibt, die Lichtmenge aber von der Querschnittsfläche abhängt, besteht ein quadratischer Zu-

sammenhang zwischen Blende und Belichtungswert. Ändert man die Blende von 2 auf 4, so muss man entweder die Verschlusszeit um den Faktor 4 verlängern oder den ISO-Wert auf den vierfachen Wert erhöhen.

Aus diesem Grund ist die Reihe der Blendenwerte auch mit dem Faktor $\sqrt{2}$ abgestuft: 1,4 – 2 – 2,8 – 4 – 5,6 – 8 – 11 – 16 – 22: dreht man den Wert um eine Stufe nach oben, so verlängert sich die Verschlusszeit um den Faktor 2 (bei festem ISO-Wert).

Schärfentiefe

Die Schärfentiefe ist ein wichtiges Gestaltungsmittel in der Fotografie. Ziel des Fotografen ist es, alle bildwichtigen Anteile in diese Schärfezone zu bekommen – aber auch, alles ablenkende möglichst unscharf darzustellen. Typische Anwendung für eine knappe Schärfentiefe sind Portraits (hier Blende 1,8):

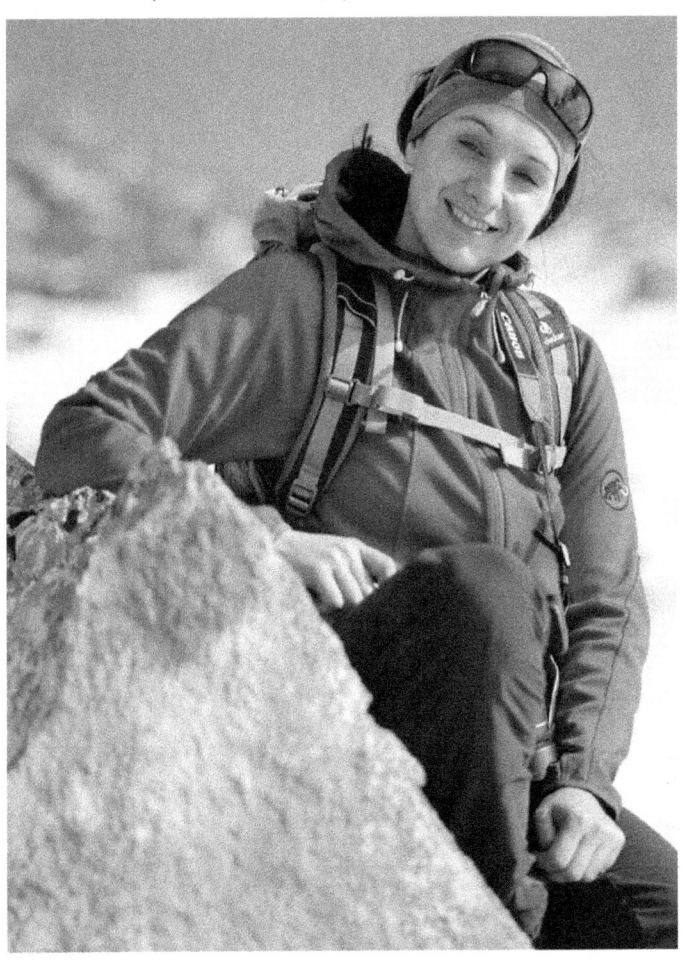

Man bezeichnet diese Technik auch als „Freistellung", da das Motiv von allen anderen Bildanteilen separiert wird.

Dagegen will man in der Landschaftsfotografie in der Regel die Schärfe von vorne bis hinten (hier Blende 16):

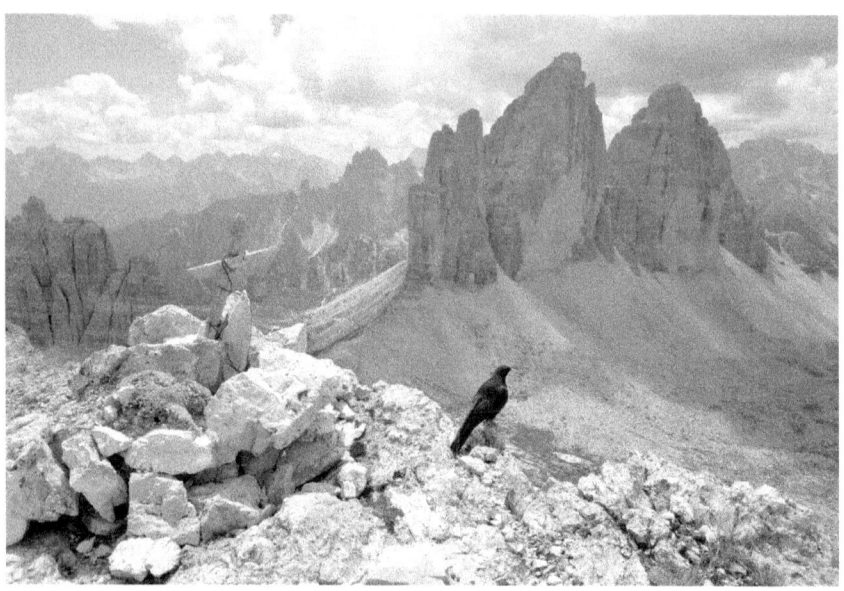

Die Schärfentiefe hängt neben der Blende auch vom Abbildungsmaßstab ab. Geht man näher ran oder verwendet man eine längere Brennweite (mehr Tele), so vergrößert sich der Abbildungsmaßstab und die Schärfentiefe wird knapper. Entfernt man sich dagegen oder verwendet man eine kürzere Brennweite (mehr Weitwinkel), so verkleinert sich der Abbildungsmaßstab und der Schärfentiefe wird größer.

Streng genommen werden beim Fokussieren nur die Objekte scharf abgebildet, die ganz genau die perfekte Entfernung haben. Alle anderen Punkte, seien sie weiter weg oder näher dran, werden auf dem Sensor als kleine Unschärferegionen projiziert, den sogenannten Streuscheibchen. Die Größe der Scheibchen hängt vom Abstand zum Schärfepunkt ab. Wird es so groß, dass es das Nachbarpixel „verschmutzt", so wird dieser Punkt als unscharf wahr genommen. Somit hängt die Schärfentiefe auch vom Abstand zwischen den Pixeln ab.

In der 100 %-Ansicht ist die Schärfentiefe damit kleiner, als wenn man das Foto auf einem niedrig auflösenden Display betrachtet. Dieser Effekt ist aber eher theoretischer Natur. Bei der Schärfentiefe gilt wie so oft: man sollte ein Bild nur aus einer natürlichen Entfernung betrachten, z.B. aus 50 cm bei einer Größe von A4.

Eine wichtige Frage in der Praxis ist es hingegen, wie man vor der Aufnahme sagen kann, wo der scharfe Bereich beginnt und wo er endet. Hierfür gibt es vier ganz unterschiedliche Möglichkeiten, die man abhängig von seiner Ausrüstung nutzen kann:

1. **DOF-Rechner (DOF = Depth of field = Schärfentiefe)**
 Hierzu gibt es Apps und Online-Rechner. In der Praxis nur beschränkt nützlich, weil man in der Regel seine Szene nicht mit dem Maßband ausmisst. Aber sehr lehrreich, um die Einflüsse von Blende, Brennweite und Abstand zu verinnerlichen.

2. **Abblendtaste**
 Nutzt man einen optischen Sucher, so sieht man das Bild immer mit offener Blende also mit minimaler Schärfentiefe. Die meisten Kameras mit optischem Sucher haben eine Abblendtaste, um auf die Arbeitsblende umzuschalten. Nachteilig an dieser Methode ist das dunkle Sucherbild, das die Schärfebeurteilung schwierig macht.

3. **Verwenden eines elektronischen Suchers bzw. Liveview**
 Hier wird das Bild meistens mit der Arbeitsblende dargestellt. Teilweise (beim Liveview fast immer) muss man diesen Mode auch erst über das Menü aktivieren.

4. **Verwenden eines manuellen Objektivs mit Schärfentiefe-Skala**
 (meist bunte Strichlein, ein Foto eines solchen Objektivs findet man auf der folgenden Seite)

So richtig perfekt ist eigentlich nur die Methode 4. Leider sind diese Objektive aber recht selten geworden. Und so bleibt oft nur die Trial&Error-Methode: nach gerichtetem Bauchgefühl einstellen und nach der Aufnahme das Bild kontrollieren und gegebenenfalls mit einem anderen Schärfepunkt und/oder anderem Blendenwert wiederholen.

Bei der Landschaftsfotografie schafft man räumliche Tiefe, in dem man Objekte im Vordergrund positioniert, z.B. Pflanzen, Steine oder die Bergdohle im Beispiel oben. In diesem Fall will man den kompletten Bereich vom Vordergrund bis unendlich scharf abbilden. Dass man hierzu stark abblenden muss ist klar. Aber wohin legt man den Schärfepunkt optimalerweise?

Beim Beispielfoto war die Dohle 70 cm weg, das Objektiv hatte 24 mm Brennweite. Ich entschied mich für Blende 16 (Bei Blende 11 wäre die Dohle evtl. unscharf geworden, bei Blende 22 hätte ich zu viel Auflösung aufgrund der Beugung verloren). Würde man hier auf unendlich scharf stellen, so wären alle Objekte ab 1,2 Meter scharf

abgebildet (laut DOF-Kalkulator) – das reicht leider nicht.

Günstiger ist es, wenn man bei diesen Fotos auf einen Punkt zwischen dem Vordergrund und dem Hintergrund scharf stellt, genauer gesagt auf den Punkt, bei dem die hintere Schärfegrenze exakt bis zum Hintergrund (unendlich) reicht. Dieser Punkt heißt Hyperfokalpunkt und wird ebenfalls von den DOF-Rechnern angegeben. Beim aktuellen Beispiel liegt der Punkt 1,22 Meter entfernt (von der Sensorebene). Fokussiert man darauf, ist alles zwischen 60 cm und unendlich scharf.

Als glücklicher Besitzer eines alten Nikon AIs-Objektivs ist dort der DOF-Rechner inkl. Hyperfokalpunkt bereits eingebaut:

Man dreht den Fokusring, so dass das unendlich auf dem Strich zu liegen kommen, der die Farbe des Blendenwertes hat. Den Abstand des ersten scharfen Bereichs kann man am rechten Strich derselben Farbe ablesen.

Der dicke Strich in der Mitte zeigt den Abstand des Schärfepunktes, hier also die rund 1,2 Meter.

Die Unschärfe des Hintergrundes

Das Maß der Unschärfe hängt sowohl von der Blende ab (offene Blende = kleiner Blendenwert = unscharfer Hintergrund) als auch von der Sensorgröße und vom Verhältnis Vordergrundabstand / Hintergrundabstand.

In der Praxis heißt das, dass knappe Schärfentiefe und ein unscharfer Hintergrund immer im Doppelpack auftreten. Falls man Einfluss auf den Abstand des Hintergrunds nehmen kann, so kann man so auch das Maß der Unschärfe des Hintergrunds steuern.

Der Hintergrund verschwimmt in Unschärfe, weil jeder einzelne Punkt

außerhalb der Fokusebene auf eine „flächige Form" auf der Sensorebene abgebildet wird. Diese „flächige Form" ist in erster Näherung ein Kreis, hängt aber im Detail von der Objektivkonstruktion und auch vom Abstand zum Bildzentrum ab.

Hat man im Bereich des Hintergrunds eine punktförmige Lichtquelle, so sieht man auf dem Foto an dieser Stelle genau diese Form. Folgendes Foto zeigt eine Lichterkette in ca. 3 Metern Abstand, wobei auf 45 cm fokussiert wurde:

Einen wichtigen Einfluss hat die Formung der Blendenlamellen. Abgerundete Lamellen führen auch bei Blende 8 noch zu ungefähr kreisförmigen Gebilden, während man bei geraden Lamellen bereits leicht abgeblendet deren Kanten sieht.

Qualitätsparameter

Wichtige Qualitätsmerkmale eines Objektivs wie Schärfe, Farbsäume oder Randabschattungen verändern sich mit dem Blendenwert. Abblenden steigert die Qualität. Allerdings gibt es einen gegenläufigen Effekt: die Beugung der Lichtstrahlen an der stark geschlossenen Blende erhöht dann die Unschärfe wieder.

Wer das maximale an technischer Qualität aus einer Kamera-Objektiv-Kombi heraus kitzeln will, sollte sich daher über diese blendenabhängigen Effekte auf den einschlägigen Testseiten informieren. Prinzipiell gilt aber, dass die Wirkung der Schärfentiefe / Unschärfe des Hintergrunds sich fast immer deutlich stärker auf das Bildergebnis auswirken als die Optimierung dieser Qualitätsparameter. Anders gesagt: hat die Szene eine gewisse räumliche Ausdehnung, so sollte man über die Blende die passende Schärfentiefe wählen. Bei zweidimensionalen Motiven dagegen (z.B. „Landschaft ohne Vordergrund"

oder Makroaufnahme einer Briefmarke) sollte man möglichst die optimale Blende verwenden, meistens im Bereich 5,6 bis 8.

Verschlusszeit

Der A(v)-Mode wird traditionell Zeitautomatik genannt, weil man bei Kontrolle über die Blende automatisch auch die korrekte Verschlusszeit bekommt. In der Film-Ära gab es viele Kameras, die überhaupt nur dieses Belichtungsprogramm kannten. So lange die Lichtverhältnisse nicht schwanken, spielt es auch keine Rolle, ob die Blenden-Zeit-Kombination über Ändern der Blende (A(v)-Mode) oder Ändern der Verschlusszeit (S/Tv-Mode) oder gar getrennt (M-Mode) eingestellt wird.

Halten Sie aber bei Verändern des Blendenwertes stets auch die Verschlusszeit im Auge. Folgende Bedingungen müssen dabei erfüllt sein:

1. Die Verschlusszeit muss kurz genug sein, dass nichts verwackelt
 → Bei Einsatz eines Stativs entfällt diese Bedingungen
 → die alte Faustregel besagt, dass die Verschlusszeit kürzer als der Kehrwert der Brennweite sein muss (z.B. 1/125 s bei 100 mm)
 → verkürzen Sie diesen Wert, wenn Sie einen kleinen Sensor haben oder eine Kamera mit sehr hoher Auflösung (z.B. 1/250 s bei 100 mm und Cropfaktor 2)
 → verlängern Sie den Wert, wenn Sie einen Bildstabilisator im Gehäuse oder Objektiv haben. Hier gibt es keine festen Regeln. Der Faktor kann zwischen 2 und 10 schwanken. Das führt zu Verschlusszeiten von typischerweise 1/30 s bei 100 mm Brennweite.

2. Die Verschlusszeit muss kurz genug sein, dass keine unerwünschte Bewegungsunschärfe auftritt.
 → Dieses Kriterium hängt sehr stark vom Motiv ab, bei Sport oder wilden Tieren kann 1/1000 s schon zu lange sein
 → Bewegungsunschärfe kann auch sehr schick aussehen, z.B. um die Schnelligkeit der Bewegung zu betonen oder bei Langzeitbelichtungen von Wasser

3. Die Verschlusszeit darf nicht kürzer sein, als die minimale, die die Kamera unterstützt (meist 1/4000 s)
 → andernfalls kommt es zur Überbelichtung

Hinweis: bei aktivierter ISO-Automatik wird Verwackeln vermieden, in dem der ISO-Wert entsprechend nach oben angepasst wird. Das kann so manches Foto retten. Allerdings ignoriert diese Automatik zumeist die aktiven Bildstabilisatoren. Deshalb sollte man bei stabili-

sierten Objektiven den ISO-Wert manuell vorgeben.

Korrektur der Belichtung

Wer im vollautomatischen Modus fotografiert, wird vermutlich am häufigsten wegen der falschen Belichtung unzufrieden sein. „Richtig" belichtet ist eine eher subjektive Angelegenheit, lässt sich aber so definieren:

1. Bildwichtige Anteile (z.B. ein Gesicht) soll gut erkennbar sein
2. Die Gesamthelligkeit des Bildes soll in etwa so sein, wie es der Fotograf zum Zeitpunkt der Aufnahme empfand

Der Belichtungsmesser kann aber weder wissen, welcher Bildanteil dem Fotografen besonders wichtig ist, noch wie hell das menschliche Auge die Szene gerade sieht. Daher wird immer so belichtet, dass das Bild mit einer Helligkeit von 18 % der maximal möglichen Helligkeit aufgenommen wird (je nach Messmethode des Belichtungsmessers entweder über das ganze Bild gemittelt, an einem speziellen Spot oder mittenbetont).

Das funktioniert in meisten Situationen zwar recht passabel, in einigen Fällen kann man das Foto aber durch eine Belichtungskorrektur verbessern. Besonders oft muss man in folgenden Situationen in die Belichtungsmessung eingreifen:

- Gegenlicht: das Hauptmotiv ist zu dunkel
- Dämmerstimmung: Foto wird zu hell
- Schneelandschaft: Schnee wird grau

Die Belichtung lässt sich auf folgende Weise korrigieren:

Einstellen eines Korrekturwertes

Bei allen Messverfahren kann der Belichtungswert (EV = Exposure Value) nach oben oder unten korrigiert werden. Da diese Funktion relativ häufig benötigt wird, verfügen die meisten Kameras über eine „+/-" oder „EV +/-" Taste. Zusammen mit dem Drehrad lässt sich dann der Wert nach unten oder oben verändern. Die Einheit hierfür ist „Blendenstufen" oder eben „EVs".

Meistens ist der Wert in 1/3 Blendenstufen abgestuft. Es können damit Werte wie -1,7 oder +0.3 EV gewählt werden. Wichtig ist es, nach der Aufnahme (oder einer Folge von Aufnahmen) den Wert wieder auf 0 zurückzustellen.

Ändern der Messmethode des Belichtungsmessers

Belichtungsmesser haben fast immer drei Modi, die sich darin unterscheiden, wo im Bild die Belichtung gemessen wird:

1. **Matrixmessung**, oft auch als Integral- oder Mehrfeldmessung bezeichnet
 Hier wird das komplette Bild bewertet. Klassischerweise werden hier alle Bildanteile gleich gewichtet, es gibt aber auch Modelle, die raffinierte Algorithmen anwenden („Motiverkennung") , um den optimalen Wert zu finden.

2. **Mittenbetonte Integralmessung**
 Wie der Name schon sagt, wird hier die Bildmitte stärker gewichtet als der Rand. Hilft bei Gegenlichtsituationen, aber ohne Tricks (siehe unten) nur dann, wenn das Motiv auch in der Mitte liegt. Vor 30 Jahren galt diese Methode als besonders innovativ, ich persönlich halte den Mode aber heute für überflüssig.

3. **Spotmessung**.
 Hierbei wird die Bildhelligkeit nur an einer einzigen Stelle gemessen, bei den meisten Modellen in der Mitte (Ausnahme Nikon: Steht der AF auf Einzelfeld und der Belichtungsmesser auf Spot, so wird die Belichtung an Stelle des AF-Feldes gemessen).
 Die Spotmessung kann genutzt werden, um die Belichtung beispielsweise nur an Stelle des Gesichts zu messen. Dann wird dieses Gesicht immer gleich hell, sowohl bei Gegenlicht oder vor einem dunklen Hintergrund.

Sobald man von der Standard-Matrixmessung abweicht, wird es leider etwas komplizierter, sobald das Motiv nicht in der Mitte liegt. Das traditionelle Verfahren funktioniert so: man nimmt das Motiv in die Mitte, drückt den Auslöser halb durch (dann werden Belichtung und Autofokus gelockt), verschwenkt dann bis zur richtigen Komposition und drückt dann den Auslöser ganz durch.

Das ist zwar einfach, führt aber bei knapper Schärfentiefe schnell zur Unschärfe. Besser ist es daher, in den Kameraeinstellungen den AE-Lock (Belichtungsspeicher) vom AF-Lock (Schärfespeicher) zu entkoppeln. Beispielsweise kann man die AE/AF-Lock-Taste so konfigurieren, dass nur die Belichtung gemessen wird, und den Auslöser so, dass nur scharf gestellt wird.

Ich persönlich arbeite fast ausschließlich mit der Matrixmessung plus Korrekturwert. Aber das ist letztendlich Geschmackssache. Wichtig ist es nur, dass man Erfahrungen sammelt, wie der Belichtungsmesser „tickt". Dann kann man oft schon beim ersten Versuch ein korrekt be-

lichtetes Bild erzeugen, selbst bei schwierigeren Lichtsituationen.

Wahl des ISO-Wertes

Der ISO-Wert bestimmt die Empfindlichkeit des Sensors, ganz ähnlich, wie die des analogen Filmmaterials. Jede Kamera hat einen Basis-ISO-Wert, bei dem sie die beste Performance liefert. Dieser liegt typischerweise bei 100 oder 200, kann aber auch 64 oder 160 sein. Die Hersteller geben meist einen ISO-Bereich an und dazu eine Erweiterung nach unten und oben. Lautet die Angabe beispielsweise „100 – 6400 ISO, Erweiterbar bis 50 und 12800 ISO", so ist 100 der Basis-ISO-Wert.

Erhöht man diesen Wert, macht den Sensor also empfindlicher, so muss das Signal elektronisch verstärkt werden. Das führt zu einer Verschlechterung der Bildqualität, z.B. in Form von Bildrauschens oder eines reduzierten Dynamikumfangs. Moderne Kameras lassen aber auch bei ISO 3200 und höher noch recht gute Fotos zu. Das Rauschen ist selbst in diesen Regionen weniger auffällig als die Körnung eines 400 ISO Film. Also keine Angst vor hohen ISO-Werten! Im Vergleich zu Verwackeln oder zu wenig Schärfentiefe ist der Qualitätsverlust durch einen hohen ISO-Wert mit Abstand am besten zu verschmerzen.

In diesem Kapitel erarbeiten wir uns mehr oder weniger statische Motive. Für den ISO-Wert heißt das in der Praxis, dass wir sehr lange mit dem Basis-ISO-Wert arbeiten können. Wird das Licht knapp, haben wir die Wahl zwischen

> ➢ Optimaler Bildqualität
> → Einsatz eines Stativs oder Kunstlicht/Blitz
> ➢ Bequeme Lösung
> → Hochdrehen des ISO-Werts

Konfiguration des AF-Systems

Bisher stand die korrekte Belichtung im Vordergrund, unter Kontrolle der Schärfentiefe und der Verschlusszeit.

Genauso wichtig ist es aber, den Punkt zu bestimmen, auf den scharf gestellt werden soll. Im vollautomatischen Schnappschuss-Modus (Level 1) wird immer auf den nächsten Punkt scharf gestellt (der im Bereich der AF-Felder zu liegen kommt). Das ist zwar oft das, was wir wollen, aber eben nicht immer.

Jetzt, im fortgeschrittenen Level 2, bestimmen **wir**, wo es scharf sein soll.

AF-Messfeldsteuerung

Um das zu erreichen, müssen wir zunächst die AF-Messfeldsteuerung von „automatisch" bzw. „Mehrfeld" auf „Einzelfeld" umstellen. Bei einfacheren Kameras muss man hier meist über das Menü, größere Kameras haben hierzu fast immer eigene Tasten bzw. mit dieser Funktion belegbare Funktionstasten.

Hinweis: Gerade Kameras mit professionellem Anspruch (im Sinne von Action, Sport und Reportage) haben eine Unmenge von Konfigurationsmöglichkeiten des AF-Systems, die sich auch noch von Modell zu Modell stark unterscheiden können. Solange wir aber, wie in diesem Kapitel, eher gutmütige Motive ablichten wollen und die hierfür geeigneten Einstellungen vornehmen, sind die Unterschiede marginal.

Wahl des Messfeldes

Sobald wir im Einzelfeld-AF sind, können wir mit den Cursortasten (oder per Touchscreen) das Feld auswählen, das dem Punkt am nächsten kommt, den wir scharf haben wollen. Dann drücken wir den Auslöser halb durch (bzw. nutzen die „AF-L"-Taste, je nach Präferenz), verschwenken gegebenenfalls leicht für die endgültige Komposition und lösen aus. Wichtig ist es, dass wir wirklich so wenig wie möglich verschwenken und nicht, etwa aus Gründen der Bequemlichkeit, immer über das zentrale AF-Feld scharf stellen.

Bei kleinen Blendenzahlen (z.B. f/2,0, abhängig vom Schwenkwinkel) kann es nämlich ansonsten zu Unschärfen kommen, weil mit der Winkeländerung auch eine geringe Abstandsänderung einher geht, und somit das Objekt aus der Schärfezone entrückt.

Statischer Autofokus

Jedes AF-System kann entweder auf

- Statisch („AF-S" oder „One Shot AF")
- Kontinuierlich („AF-C" oder „AI Servo AF")

eingestellt werden. Da wir in diesem Kapitel mehr oder weniger statische Motive beherrschen wollen, wählen wir den AF-S bzw. One Shot AF.

Der Autofokus stellt scharf, wenn wir den Auslöser halb durchdrücken. Die meisten Kameras bestätigen das durch eine grüne LED und/oder einen Pieps-Ton. Dann kann ausgelöst werden oder, nach einer kurzen Pause, ein weiteres Mal fokussiert werden.

Diese Methode funktioniert auch bei bewegten Motiven ganz gut, so lange sich das Objekt nicht zu schnell auf die Kamera zu oder ihr weg bewegt.

Beeinflussung des Weißabgleichs

Die meisten Motive strahlen nicht von sich aus, sondern reflektieren das Umgebungslicht. Dieses kann aber eine bestimmte Tönung haben, die sogenannte Farbtemperatur, so dass der Farbeindruck des Motivs ebenso variiert.

Die Farbtemperatur misst man in Kelvin. Kleine Werte stehen hier für warme Farben bzw, einen Rotstich, große Werte für kalte Farben bzw. einen Blaustich:

Lichtsituation	Farbtemperatur / Kelvin
Kerzenlicht	1500 K
Glühlampe 100 Watt	2800 K
Leuchtstofflampe	4000 K
Abendsonne	5000 K
Blitzgerät / Mittagssonne	5500 K
Bewölkter Himmel	7000 K
Kurz nach Sonnenuntergang („blaue Stunde")	10000 K

Unser Auge (bzw. das Gehirn dahinter) regelt einen Großteil des Farbstichs weg. Wenn wir ein weißes Blatt Papier im Sonnenschein oder im Schatten ansehen, wird es uns immer weiß erscheinen, weil wir eben wissen, dass ein Blatt Papier weiß sein muss.

Wenn unsere Kamera allerdings mit einer anderen Farbtemperatur arbeitet, als es der Beleuchtungssituation entspricht, so sehen wir den Farbstich im resultierenden Foto.

Zum Glück verfügen Digitalkameras alle über einen automatischen Weißabgleich, der auch standardmäßig aktiviert ist. Dieser versucht aus der Bildinformation (der spektralen Verteilung der Lichtanteile) die Farbtemperatur zu schätzen und liegt damit auch fast immer sehr nahe am Optimum. Mit dieser Information wird aus den Rohdaten des

Sensors das JPG prozessiert.

Wenn man die Aufnahme in der Kamera kontrolliert und dort eine unerwünschte Färbung sieht, kann man diesen Weißabgleich auch manuell vornehmen. Hierzu bieten die Kameras die Möglichkeit

- Eines der vordefinierten Szenarien wie Schatten, Kunstlicht oder Sonne fest einzustellen – oder
- Den Weißabgleich selbst einzumessen (per Graukarte)

Auch in der Nachverarbeitung auf dem PC kann der Weißabgleich noch optimiert werden. Hier gilt, was für jede Nachbearbeitung gilt: Ist das Ergebnis aus der Kamera schon nahe am Ideal (Eindruck der Bildwiedergabe), so lässt sich die Nachbearbeitung ohne Nachteil am JPG durchführen. Ist dagegen das Bild sehr weit weg vom Wunschergebnis, so zahlen sich die Vorteile des RAW-Formates aus.

Level 3: Kontrolle der Verschlusszeit

Bisher haben wir statische oder zumindest eher gemächliche Motive erschlossen und dabei den Umgang mit Blende, ISO-Wert, Autofokus-System und Weißabgleich gelernt.

Die Verschlusszeit war hierbei eher unkritisch, wobei natürlich bestimmte Rahmenbedingungen zu beachten waren. Prinzipiell kann man auch im A(v)-Mode sehr schnelle Motive fotografieren (alte Kameras hatten oft nur eine Zeitautomatik), da wir über das Öffnen der Blende kurze Verschlusszeiten bekommen. Zum Problem wird das erst, wenn die Lichtverhältnisse sich schnell ändern.

Beispiel: Wir fotografieren ein Tennismatch, der Tennisplatz liegt halb im Schatten. Bei Blende 5,6 und ISO 800 haben wir in der Sonne 1/2000 s Verschlusszeit, im Schatten aber nur 1/250. Alle Schattenaufnahmen werden wegen der starken Bewegungsunschärfe unbrauchbar sein.

Für solche Situationen wurde die Blendenautomatik erfunden, die zur vorgegebenen Verschlusszeit den passenden Blendenwert berechnet. Bei den modernen Digitalkameras heißt dieses Belichtungsprogramm meist „S" (shutter priority) oder „Tv" (time value).

Der S/Tv-Mode ermöglicht zwar gute Actionaufnahmen mit konstanter Verschlusszeit, hat aber auch gewisse Schwächen. Im Beispiel von oben mit den 3 Blenden Belichtungsunterschied zwischen Sonne und Schatten führt dieser Mode dazu, dass wir in der Sonne eine sehr große Schärfentiefe und eine entsprechend schlechte Freistellung in unseren Fotos vorfinden werden, während wir im Schatten mit einer sehr knappen Schärfentiefe klar kommen müssen. Ist das Objektiv nicht lichtstark genug, um so weit aufgeblendet zu werden wie es die Automatik vorsieht (hier wäre es f/2), werden die Schattenfotos alle unterbelichtet.

Der beste Kompromiss bei wenig Licht

Letztendlich ist Actionfotografie (im speziellen bei langen Brennweiten) nur eine von mehreren Situationen, in der wir zu wenig Licht haben, um unbedarft mit der Schönwetter-Vorgehensweise von Level 2 zu arbeiten.

Bei wenig Licht müssen wir unsere drei Belichtungs-relevanten Einstellungen Blende, Verschlusszeit und ISO-Wert so optimieren, dass wir in Summe die geringsten Qualitätseinbußen haben.

Einstellung	Damit verbundene Ressource(n)

Blende	Schärfentiefe
	Bildqualität (da offene Objektive noch nicht die optimale Performance haben)
Verschlusszeit	Ausreichende Reserven, um schnelle Bewegungen auch bei starker Vergrößerung noch eingefroren erscheinen zu lassen
	(sinngemäß gilt das auch bei ruhigeren Motiven beim Thema Verwackeln)
ISO-Wert	Detailgehalt durch geringes Rauschen
	Hoher Dynamikbereich
	Feine Abstufung der Tonwerte

Die fallweise auftretenden Qualitätseinbußen gilt es zu vermeiden, und zwar gemäß folgender Priorität:

Priorität 1: Schärfe/Schärfentiefe

Ist die Schärfentiefe zu gering, um die bildwichtigen Anteile mit Hilfe des AF scharf zu bekommen, ist das Bild am stärksten beeinträchtigt. Man muss sich keine Gedanken um Bewegungsunschärfe oder Rauschen machen, wenn das Bild nicht dort scharf ist, wo es scharf sein soll.

Priorität 2: Verschlusszeit

Ist die Verschlusszeit länger als erforderlich, ist der Schaden praktisch immer größer als durch erhöhtes Bildrauschen. Andererseits kann man durch leicht verwaschene Bewegungen auch Dynamik ausdrücken, gemäß dem alten Motto „It's not a bug, it's a feature!"

Priorität 3: Rauschen und alle anderen Qualitätsmängel

Man sollte vor hohen ISO-Werten keine Angst haben. Zwar sieht man, in Abhängigkeit von der Sensorgröße, bei höheren ISO-Werten schon deutliche Qualitätseinbußen (nicht nur in Form von Rauschen, sondern beispielsweise auch in Form eines beschnittenen Dynamikbereichs). Mit diesen muss aber eben leben, sie sind vergleichsweise harmlos gegenüber fehlender Schärfe.

Um genau dieser Priorisierung Rechnung zu tragen, haben nahezu alle modernen Kameras eine geniale Betriebsart für Situationen mit wenig Licht:

Der M-Mode mit ISO-Automatik

Hier können wir die Blende und die Verschlusszeit in weiten Grenzen frei einstellen und damit unseren beiden ersten Prioritäten nachkommen. Den nötigen ISO-Wert stellt uns dann die Automatik ein. Wir haben also (im Gegensatz zum klassischen M-Mode ohne ISO-Automatik) immer richtig belichtete Bilder, auch bei schwankenden Lichtverhältnissen. Die Belichtungskorrektur können wir ebenfalls anwenden, zumindest bei den meisten Kameramodellen.

Ansonsten haben wir beim M-Mode dieselben Konfigurationsmöglichkeiten, wie schon zuvor beim A(v)-Mode beschrieben worden sind, also z.B. die volle Kontrolle über Autofokus und Weißabgleich.

Im Folgenden sind zwei Beispiele genannt, wie man in Abhängigkeit von Situation und Ausrüstung die Einstellungen optimieren kann.

Beispiel 1: Fotografieren in Kirchen und Museen

Situation:

- ➢ Absolut statisches Motiv
- ➢ Wenig bis sehr wenig Licht
- ➢ Kurze bis mittlere Brennweiten
- ➢ Keine Möglichkeit, ein Stativ aufzubauen

Da wir bei diesen Motiven keinen ausgedehnten Schärfebereich benötigen, können wir die Blende recht weit öffnen. Bei den meisten Objektiven ist es guter Arbeitspunkt, eine Blende gegenüber der maximalen abzublenden, weil hier Schärfe und Kontrast nochmal deutlich zulegen.

Da wir keine Bewegung im Motiv haben, hängt unsere optimale Verschlusszeit ausschließlich von der Kamera-Eigenbewegung ab. Diese ist wiederum bestimmt von Brennweite, Pixelabstand, Bildstabilisator und natürlich auch von unserer individuellen Motorik bzw. von der Möglichkeit, die Kamera irgendwie abzustützen. Auch unsere eigenen Qualitätsansprüche bestimmen die Verschlusszeit mit. Es gibt da einen relativ breiten Übergangsbereich zwischen „bei 100 % noch knackscharf" bis „kann man noch gut bei Facebook oder Instagram zeigen".

Die optimale Verschlusszeit kann man nur durch Ausprobieren finden Die alte goldene Regel „1 durch Brennweite" ist ein grober Anhaltspunkt, mit dem auch die meisten ISO-Automatiken arbeiten. Stabilisierte Gehäuse werden in die Rechnung mit einbezogen, nicht aber stabilisierte Objektive (Daher sollte man bei diesen Objektiven die ISO-Automatik im A/A(v) auch besser ausschalten).

Stabilisatoren bringen im Schnitt 2–3 Blendenstufen, das hängt von zahlreichen Faktoren ab, u.a. von der Brennweite (im Weitwinkelbereich ist der Effekt schwächer). Auf der anderen Seite haben Kameras oft eine sehr hohe Pixeldichte, vor allem bei kleineren Sensoren. Bei einem stabilisierten 100 mm Objektiv würde man also z.B. nach Faustformel 1/125 s einstellen, damit das Bild am Monitor oder normaler Druckgröße ausreichend scharf ist. Der Stabilisator ermöglicht dann vielleicht 1/30 s. Damit man aber auch als Pixelpeeper von einem wirklich scharfen Foto sprechen kann, ist dann doch wieder 1/60 s nötig. Wie gesagt, das hängt von vielen Faktoren ab. Es gibt auch Leute, die ein stabilisiertes 600 mm Tele bei 1/30 noch halten können.

In jedem Fall sollte man sich bewusst machen, dass selbst dieser ermittelte Wert für die maximale Verschlusszeit nicht als harte Grenze zwischen gut und schlecht zu betrachten ist. Am besten macht man mit jeder Verschlusszeit eine Serie von Aufnahmen und wertet den Anteil der guten Fotos aus. Die Verschlusszeit, mit der dann mindestens 90 % der Bilder gut werden, sollte man dann verwenden.

Ich habe beispielsweise ein stabilisiertes Zoom für den Bereich 16–35 mm. Von dem weiß ich, dass ich, dass ich 1/8 Sekunde brauche, um nicht zu verwackeln. Auch weiß ich, dass es bei Blende 4 noch etwas weich ist, bei Blende 5,6 aber scharf bis in die Ecken.

Ich stelle also ein:

- ➢ Belichtungsprogramm M, ISO-Automatik
- ➢ Blende 5,6
- ➢ Verschlusszeit 1/8 s.

→ Die ISO-Werte liegen dann zwischen 200 und 12800, bei Kirchen typischerweise bei 800.

Beispiel 2: Actionfotografie bei wechselnden Lichtverhältnissen

Nehmen wir nochmal das Beispiel vom Tennisspiel von oben auf. Wir haben ein Teleobjektiv mit 200 mm und Lichtstärke f/2,8 zu Verfügung. Der Tennisplatz liegt halb im Schatten, der Spieler ist zwischen 5 m und 15 m entfernt. Um ausreichend Schärfentiefe zu haben (und etwas Reserve, falls der AF mal nicht perfekt getroffen hat), aber gleichzeitig auch noch schönen unscharfen Hintergrund, entscheiden wir uns für Blende 4.

Die Verschlusszeit soll so kurz sein, dass der Spieler und der Ball eingefroren werden. Bei kleinen Kindern reicht hier 1/1000 s, bei Freizeitsportlern 1/2000 s uns bei Herren der Profiklasse sollte es schon 1/4000 s sein. Da wir ein Spiel der untersten Liga fotografieren, wäh-

len wir 1/2000 s.

Wir stellen also ein:

- ➢ Belichtungsprogramm M, ISO-Automatik
- ➢ Blende 4
- ➢ 1/2000 s

→ Die ISO-Werte liegen dann zwischen 400 in der Sonne und 3200 im Schatten.

Level 4: Der M-Mode für Spezialaufgaben

Der M-Mode (ohne ISO-Automatik) nimmt in zahlreicher Hinsicht eine Sonderstellung unter den Belichtungsprogrammen ein:

1. Er entspricht der allerersten Evolutionsstufe der Fotografie (Blende und Verschlusszeit werden manuell eingestellt), erweitert um einen eingebauten Belichtungsmesser, der die Abweichung vom korrekten Wert in Form einer Waage zeigt. Millionen von Leica-Fotografen arbeiten noch heute so.
2. Weil ihn billige Kameras praktisch nie haben und teure immer, entstand das Gerücht, man müsste im M-Mode arbeiten, um gute Foto hinzubekommen.
3. Er ist für fast alle Foto-Situationen der schlechteste Weg, weil man so nur später und umständlicher zum selben Ziel kommt

Dennoch lohnt es sich, sich mal etwas mit diesem „Belichtungsprogramm" zu beschäftigen. Neben didaktischen Gründen gibt es auch ein paar konkrete Situationen, wo man den M-Mode gut einsetzen kann bzw. wo er nahezu unentbehrlich ist. Gemeinsamer Nenner dieser Situationen ist es, dass man eine konstante Bildhelligkeit über mehrere aufeinanderfolgende Aufnahmen hinweg erreichen möchte, auch wenn sich Details am Inhalt ändern.

Mehrfachbelichtungen

Die Kamera muss hier unbedingt aufs Stativ. Dann stellen Sie den Belichtungsmode auf „M" und die ISO-Automatik aus. Wählen Sie eine Blenden-Verschlusszeit-ISO-Kombination, die zur gewünschten Belichtung führt. Lösen Sie dann mehrfach aus und montieren Sie die Bilder später am PC zusammen. Damit lassen sich viele Bildideen umsetzen, z.B. Levitation-Fotos mit frei schwebenden Personen oder folgendes Hochzeitsfoto:

Studioaufnahmen

Bei Studioaufnahmen (bzw. Aufnahme unter Studiobedingungen) haben wir die maximale Kontrolle über die Szene, sowohl über das Motiv wie im speziellen über das Licht. Ist das Licht absolut konstant in seiner Stärke, so wäre es unvorteilhaft, bei jeder Aufnahme den Belichtungswert neu bestimmen zu lassen (weil wir normalerweise hier mit dem A(v)-Mode arbeiten würden). Warum unvorteilhaft? Stellen wir uns vor, wir hätten für ein Bekleidungsgeschäft ein Model in fünf verschiedenen Outfits zu fotografieren, von hell bis dunkel. Mit aktiver Belichtungsregelung würden wir jetzt Haut und Haare des Models auch in fünf verschiedenen Helligkeiten aufnehmen: beim hellsten Outfit würde den Teint am dunkelsten erscheinen, beim dunkelsten am hellsten. Das entspricht natürlich nicht der menschlichen Wahrnehmung. Daher ist es hier am günstigsten, die Belichtung einmal bei dem mittel-hellen Outfit einzumessen und damit dann durchgängig zu arbeiten.

Dieses Prinzip gilt nicht nur für die Fotografie von Personen, sondern lässt sich auch gut übertragen auf Produkt- oder Reproduktionsfotografie.

Videoaufnahmen

Sobald für eine Szene die Belichtung eingemessen ist, muss diese fixiert werden. Das geschieht über den M-Mode. Wir wollen z.B. nicht, dass die Helligkeit des Filmes schwankt, nur weil im Hintergrund ein weißes Auto oder ein schwarzes Auto vorbeifährt.

Langzeitbelichtungen

Hier haben wir nicht das Problem, dass eine Folge von Fotos dieselbe Helligkeit aufweisen muss. Aber ist es gibt zwei weitere Situationen, in denen wir die Belichtungszeit nicht automatisch über den Belichtungsmesser zur vorgegeben Blende bestimmen lassen können:

1. Belichtungszeit ist länger als die maximal mögliche, die man im A(v)-Mode verwenden kann (z.B. 8 Sekunden)
2. Es ist so dunkel (bzw. der aufgeschraubte ND-Filter ist so stark), dass zu wenig Licht für den Belichtungsmesser zur Verfügung steht

In beiden Fällen muss die Belichtungszeit berechnet und dann über den B(ulb)-Auslösemode, einer Sonderform des M-Modes, angewandt werden.

Tipps für jede Fotosituation

Wir haben bis jetzt eine Menge gelernt, um die häufigsten Fotosituationen technisch zu meistern. Gute Fotos sind aber viel mehr als die richtigen Werte für Blende, Verschlusszeit und ISO-Wert zu wählen. Neben den künstlerischen Aspekten wie Kreativität und ein Bewusstsein für Ästhetik (was man aber beides schlecht lernen kann) gibt es da noch einige handwerkliche Aspekte. Diese zu vermitteln ist das Ziel dieses Kapitels.

Investieren Sie in eine gute Vorbereitung

Jeden Fotojob, und sei es auch nur für den eigenen Spaß, sollte man wie ein Projekt sehen.

Je

- Hektischer es vor Ort zu geht
- Einmaliger eine Situation ist
- Wichtiger der Job ist (für die Brieftasche, das Ansehen oder den eigenen Spaß)

desto mehr lohnt sich eine gute Vorbereitung. Das ist ein sehr weites Feld und reicht vom Verfolgen des Wetterberichts über Auswahl der Ausrüstung, Vorgesprächen mit Models/Brautpaaren und Suchen von geeigneten Locations bis hin zum Studieren von Sportarten oder Gewohnheiten von Wildtieren.

Diese Vorbereitung ist meistens noch viel wichtiger als eine gute Nachbearbeitung und kommt dennoch bei den meisten zu kurz. Wer gut vorbereitet ist, steigert die Chancen auf gute Fotos ganz erheblich und reduziert gleichzeitig den Stress während den Aufnahmen.

Actionfotografie

Ein sich schnell bewegendes Motiv, z.B. ein Sportler, ein Rennwagen oder ein wildes Tier, erhöhen die Ansprüche an unsere Fähigkeiten aber auch die an unsere Ausrüstung enorm. Die folgenden Tipps sollen helfen, auch diese fordernden Situationen zu meistern. Dabei muss klar sein, dass wir auch mit viel Erfahrung in diesen Situationen mit einer hohen Ausschussquote rechnen müssen. Das sollte uns nicht stören, so lange wir am Ende einige gute und ein paar sehr gute Fotos produziert haben.

Als Belichtungsprogramm empfiehlt sich für diese Anwendungen der

M-Mode mit ISO-Automatik.

Beschäftigen Sie sich intensiv mit dem AF-C

Viele teure Kameras unterscheiden sich von den billigeren Modellen nicht durch den Sensor (und damit der maximal möglichen Bildqualität), sondern bezüglich ihrer Eignung für die rauen Bedingungen der Actionfotografie. Ein robustes Gehäuse ist hierfür wichtig, genauso aber auch ausdauernde Akkus und eine hohe Bildrate im Dauerfeuerbetrieb. Fast noch wichtiger ist ein ausgeklügeltes Autofokussystem: kann auf ein sich schnell bewegendes Motiv nicht sauber fokussiert werden, so nützt auch eine hohe Dauerfeuerrate nichts.

Stellen Sie Ihren Autofokus in den Mode „AF-C" (der teilweise auch „AI Servo" heißt). Das „C" steht für Continuos, weil der Entfernung permanent neu bestimmt wird, nicht nur einmalig beim halben Durchdrücken. Manche Kameras haben auch einen AF-A-Modus, der dann zwischen AF-S und AF-C dynamisch wechselt. Das mag eine zwar eine gute Grundeinstellung sein – um Schwierigkeiten zu vermeiden, sollten wir aber den AF-C aber bewusst auswählen.

Die Auswahl der AF-Messfelder sollten wir auf „automatisch" oder „alle" stellen. Falls unsere Kamera einen 3D-Tracking-Mode hat (der auch noch die Bewegungsrichtung versucht zu erraten), dann nehmen wir diesen. Beim Optimieren der AF-Einstellungen für schnelle Motive gibt es große Unterschiede zwischen den Modellen. Hier hilft nur ein Blick ins Handbuch (und/oder eine entsprechende Internetrecherche).

Nehmen Sie das Hauptmotiv in die Mitte ...

Ein guter Fotograf sollte immer im Sucher komponieren und möglichst wenig in der Nachbearbeitung. Das gilt prinzipiell auch für das Action-Genre, aber wenn wir hier etwas großzügiger sind, kommt das unserer Ausbeute zu gute. In vielen Situationen bewährt es sich, das Motiv bei der Aufnahme in die Mitte zu nehmen und später in der Nachbearbeitung in eine dynamische und ansprechende Komposition zu verwandeln. Die Gründe hierfür sind im Einzelnen:

- ➢ Action heißt schnelle Bewegung. Je weniger Rand wir bei Aufnahme lassen, desto leichter schneiden wir auch etwas ab
- ➢ Auch die AF-Felder sammeln sich in der Mitte. Um das Objekt also scharf zu bekommen, sollte es daher nicht zu weit von der Mitte entfernt sein
- ➢ Objektive haben in der Mitte die beste Auflösung. Wenn wir schon schneiden, dann am besten ein Stück aus der Mitte

> Viele Actionmotive erfordern lange Brennweiten. Manchmal ist selbst ein 600 mm Objektiv noch zu kurz. Dann müssen wir den endgültigen Ausschnitt sowieso der Nachbearbeitung festlegen.

...aber komponieren Sie dynamisch

Unabhängig davon, ob Sie schon bei der Aufnahme oder später am PC den endgültigen Schnitt festlegen: Schnelle Motive kommen am besten zur Geltung, wenn man in Bewegungsrichtung mehr Platz lässt als hinter dem Motiv. Auch ist ein breites Format oft vorteilhaft, das verschafft zusätzliche Dynamik.

Arbeiten mit Dauerfeuer

Actionkameras der aktuellen Generation können manchmal 12 Bilder und mehr pro Sekunde erzeugen. Bei manchen Motiven ist das ein Vorteil, vor allem in schlecht planbaren Situationen. Wer z.B. beim Whale Watching teilnimmt, und dann nach einer Stunde den ersten großen Wal aus dem Wasser springen sieht, der weiß eine möglichst hohe Bildrate zu schätzen.

Wenn man allerdings eine Situation gut einschätzen kann, z.B. beim Tennis, dann ist oft der gezielte Einzelschuss das bessere Mittel.

Mein Ehrgeiz ist es z.B. immer, genau diesen kurzen Moment zu erwischen, wenn der Ball beim Schlag maximal zusammen gedrückt ist.

Dieser Moment dauert weniger als 10 Millisekunden. Auch mit einer schnellen Kamera werde ich ihn nur mit sehr viel Glück erwischen. Wenn ich das Spiel allerdings verstehe, im speziellen das Timing von Lauf-, Aushol- und Schlagbewegung, so kann ich im Einzelschussmodus recht gut zu meinem Foto kommen. Auch hier klappt das vielleicht erst beim 20. Versuch, aber eben nicht erst beim 1000.

Portraits

Auch bei diesem Genre ist natürlich die Vorbereitung wichtig. Bei Außenaufnahmen lohnen sich die vorherige Besichtigung der Location sowie der Blick in den Wetterbericht. Auch der Einfallswinkel der Sonne spielt eine Rolle, er bestimmt die Farbtemperatur und die Länge der Schatten. Wenn möglich sollte man also die Location um dieselbe Uhrzeit besuchen, um keine bösen Überraschungen zu erleben.

Bei Aufnahmen im Studio oder in einem beliebigen Innenraum kann man schon zuvor verschiedene Licht-Setups, Hintergründe und Requisiten ausprobieren.

Das wichtigste bei diesen Aufnahmen ist aber ein Vorgespräch mit dem Model bzw. dem Kunden. Hier sollten zunächst Erwartungen und Ideen ausgetauscht und ganz allgemein ein vertrauensvolles Verhältnis geschaffen werden.

Bei der Fotografie von Einzelpersonen, Paaren oder Kleingruppen arbeitet man am besten mit dem A(v) Belichtungsprogramm.

Die beste Entfernung

Die Entfernung und damit die Brennweite sollte in etwa so gewählt werden, wie es dem natürlichen Abstand entspricht. Kopfportraits gelingen am besten mit Brennweiten zwischen 85 mm und 135 mm, Brustportraits von Paaren sind perfekt mit 50 mm oder 85 mm zu meistern, Kleingruppen mit 35 mm bis 50 mm. Die Angaben beziehen sich Kleinbild und sind nicht als starre Regeln zu sehen. Oft hat man nicht genügend Platz für die längeren Brennweiten und manchmal macht es einfach auch Spaß, aus den Regeln auszubrechen.

Über den Abstand definieren sich die Perspektive und damit die räumliche Tiefe des fotografierten Kopfes. Rückt man dem Modell zu nahe auf die Pelle, so wird die Nase unnatürlich groß dargestellt. Ist man dagegen zu weit weg und greift zu einem längeren Tele, so wird der Kopf platt wie ein Pfannkuchen. Beides ist nicht sehr vorteilhaft. Auf diese Problematik gehe ich in meinem ersten Fotobuch ausführlicher ein.

Freistellung

Wir wollen, dass sich der Betrachter ganz auf die abgebildete Person einlässt. Seine Augen sollen von dem Gesicht angezogen werden, nichts soll davon ablenken. Das erreichen wir z.B. durch einen besonders ruhigen Hintergrund aber auch dadurch, dass nichts Ablenken-

des in das Bild hinein ragt.

Zudem können wir den Blick führen, in dem wir über eine weit geöffnete Blende alles außerhalb des Gesichts (und evtl. auch einer Hand oder des Oberkörpers) in Unschärfe versinken lassen. Der Fokus sollte dabei immer auf den Augen sitzen.

Das beste Licht

Das Licht hat bei Portraits einen großen Einfluss auf das Foto, einen viel größeren, als bei anderen Motiven. Der Grund ist einfach: diese Fotos zeigen praktisch keine Handlung, keine Botschaft, nichts Spektakuläres, sondern eben „nur" einen Menschen. Mit dem Licht können wir jetzt einerseits bestimmte Stimmungen erzeugen aber andererseits auch bestimmte Merkmale hervorheben oder abmildern.

Das einfachste und dankbarste Licht ist das eines bewölkten Himmels, wie auf der Aufnahme oben. Es gibt keine Schatten, sondern eine gleichmäßige Ausleuchtung. Falten und Unebenheiten aller Art werden abgemildert. Die Uhrzeit spielt nahezu keine Rolle (so lange es nicht zu dunkel ist).

Im direkten Sonnenschein wird es schon etwas schwieriger für uns, wenn wir mehr als typische Urlaubsfotos erzeugen wollen. Wir bekommen schnell mal harte Schatten, starke Kontraste, zusammen gekniffene Augen oder Gegenlichtsituationen mit zu dunklen Gesichtern. Hier kann man sich dann aber entweder ein schattiges Eckchen suchen oder zumindest das harte Licht um die Mittagsstunden meiden.

Aufhellen von Schatten

Wir können zwar per Belichtungskorrektur immer dafür sorgen, dass das Gesicht optimal belichtet wird. Aber manchmal (z.B. im Gegenlicht) nur auf Kosten von großen ausgebrannten Bereichen im Hintergrund und damit einer unnatürlichen Gesamtanmutung. In diesen Fällen sollte man zusätzliches Licht einbringen, entweder in Form eines Reflektors (wozu man aber meist einen Assistenten benötigt) oder durch ein Blitzgerät.

Die Kamera sollte dabei so eingestellt werden, dass die Belichtung immer noch so erfolgt, als sei kein Blitz vorhanden (bei einigen Modellen heißt dieser Modus „SLOW"). Man erkennt den Aufhellbetrieb daran, dass nicht automatisch die feste Blitzsynchronisationszeit (z.B. 1/125 s) eingestellt ist. Damit der Blitz das komplette Bild ausleuchtet, muss man dann dafür sorgen, dass die Verschlusszeit nicht kürzer als diese Zeit ist. Bei besseren Modellen kann man im Menü die Blitzsynchronisationszeit auch auf 1/200 s oder 1/300 s umstellen und gewinnt damit mehr Freiheiten bei der Wahl der Verschlusszeit.

Die Blitzleistung sollte beim Aufhellen immer manuell eingestellt werden (also nicht TTL), auf ca. 1/32 der Maximalleistung. Mit diesem Wert muss man spielen, die genaue Leistung hängt u.a. von Abstand, Blende und ISO-Wert ab.

Das Licht des Blitzes kann man auch noch formen, was bei geringer Blitzleistung aber entbehrlich ist. Hierzu gibt es alle Möglichkeiten vom eingebauten Diffusor über kleine Aufsteck-Softboxen bis hin zu Beautydishes und Schirmen.

Langzeitbelichtungen

Langzeitbelichtungen sind nicht nur bei sehr wenig Licht angesagt, z.B. in der Astrofotografie. Spannender noch ist es, bei ausreichend Licht aber Einsatz einen starken ND-Filters, lange Belichtungszeiten (z.B. 1 Minute) zu realisieren. Damit lassen sich ganz interessante Effekte erzielen, z.B.

- ➢ Wasserfälle und Meeresbrandung wattig weich erscheinen zu lassen
- ➢ Wasserspiegelungen zu glätten und Reflexionen darauf klarer darzustellen
- ➢ Stark bevölkerte Plätze zu „entleeren"
- ➢ Bewegungen von Wolken oder anderen langsamen Objekten zu betonen
- ➢ Die Nicht-Bewegung von Objekten zu betonen, wie im folgenden Bild

Das Bild entstand in Südafrika und zeigt Pinguine, die trotz starken Windes weitestgehend statisch am Strand sitzen und ihr Gefieder trocknen. Die Belichtungszeit war 4 Sekunden.

Bei solchen Fotos gehen Sie folgendermaßen vor:

1. Kamera auf ein Stativ montieren (oder notfalls auf einem festen Untergrund abstellen)
2. Fokussieren (und dann den AF abschalten, falls vorhanden)
3. Blende so wählen, dass Schärfentiefe ausreicht (in diesem

Fall Blende 11 bei 24 mm Brennweite)

4. Ungefähre Belichtungszeit bestimmen anhand der Situation. Ich wollte etwa 5 Sekunden haben, damit das Meer wenigstens etwas wattig wird, sich aber gleichzeitig nicht zu viele Vögel bewegen
5. Aus der Verlängerungszeit der vorhandenen ND-Filters (1000) daraus die nötige Verschlusszeit berechnen: 5 Sekunden / 1000 = 5 ms, entspricht 1/200 s
6. Kamera in den M-Mode schalten
7. Verschlusszeit auf den nächsten Wert von 1/200 s einstellen, z.B. 1/250 s
8. ISO-Wert so einstellen, dass Belichtungswaage im Gleichgewicht ist
9. ND-Filter aufschrauben
10. Verschlusszeit auf 4 s einstellen (1000 mal länger als 4 ms = 1/250 s)
11. Sucherabdeckung aufstecken (da bei einer DSLR ansonsten Licht durch den Sucher auf den Sensor fallen würde)
12. Spiegelvorauslösung aktivieren (z.B. 2 s)
13. Mit Selbstauslöser oder Fernauslöser auslösen

Hochzeiten (oder ähnliche Großevents)

Hochzeiten oder ähnlich gelagerte Großevents sind mit das anspruchsvollste überhaupt. Zwar sind die Anforderungen an die handwerklichen oder gar künstlerischen Qualitäten von uns Fotografen eher übersichtlich. Aber dafür ist eine zwölfstündige Hochzeitsreportage Hochleistungssport. Das Brautpaar erwartet eine hohe Qualität bei der Dokumentation ihres schönsten Tages des Lebens, es gibt keine zweite Chance, wenn man bei der Trauzeremonie oder dem Gruppenfoto fotografische Pannen auftreten. Auch die Vorbereitung und die Nachbearbeitung sollte nicht unterschätzt werden, da sind schon in Summe mal 30–40 Stunden Einsatz nötig, was man bei Abgabe eines Angebots berücksichtigen sollte.

Vorbereitung

Der Tag selbst wird immer anstrengend, aber mit einer guten Vorbereitung können Sie den Stresslevel deutlich senken. Hier ein paar Tipps, was man alles schon im Vorfeld klären kann und sollte:

- Sprechen Sie mit dem Brautpaar über Erwartungen und einen Zeitplan
- Versuchen Sie einen Zeitschlitz von mindestens 60 Minuten für das Paarshooting in diesem Zeitplan eingeräumt zu bekommen
- Klären Sie im speziellen, ob während der Zeremonie fotografiert werden soll/darf und gegebenenfalls unter welchen Bedingungen. Bei einer kirchlichen Trauung sollte immer auch die Erlaubnis des Pfarrers eingeholt werden.
- Versuchen Sie die Adresse eines Trauzeugens oder ähnlichem „Zeremonienmeisters" zu bekommen, zur Detailabstimmung
- Vereinbaren Sie möglichst ein exklusives Fotografierecht, zumindest während der Zeremonie und des Paarshootings. Es gibt kaum etwas Unangenehmeres als ein Brautpaar, das ständig in die falsche Linse sieht.
- Erarbeiten Sie zusammen mit dem Brautpaar Ideen für witzige Fotos beim Paarshooting. Gemeinsame Hobbys des Paares, Kuscheltiere, was auch immer. Ich habe schon ein Brautpaar auf einem Stand Up Paddling Board fotografiert. Am besten besprechen Sie schon vor dem Vortreffen ein paar Ideen am Telefon oder per Mail, dann können Sie schon in Zwischenzeit ein paar mögliche Szenen erarbeiten und beim ei-

gentlichen Vorgespräch skizzieren (am besten mittels Fotos anderer Brautpaare, die Sie im Netz gefunden haben)

- ➢ Zu jeder Hochzeit gehört auch ein Gruppenfoto. Besprechen Sie mögliche Locations und vor allem den besten Zeitpunkt. Fordern Sie auch einen Assistenten an, der Ihnen hilft, am vereinbarten Ort zur vereinbarten Zeit die Gäste zum Foto zu bewegen.
- ➢ Zeigen Sie die verschiedenen Möglichkeiten auf, die Fotos aufzubereiten. Soll ein Fotobuch entstehen oder gar eine animierte Überblendshow, mit Musik unterlegt? Alles ist möglich, aber beiden Seiten muss klar sein, was am Ende das Produkt sein soll.

Wer außerhalb des Freundeskreises fotografiert, sollte alle Modalitäten vertraglich festlegen,

- ➢ Suchen Sie vor Ort nach geeigneten Stellen für Gruppenfoto und fürs Paarshooting. Legen Sie sich einen Plan B für schlechtes Wetter zurecht.

Auswahl der Ausrüstung

Packen Sie lieber zu viel als zu wenig in Ihre Fototasche. Das Brautpaar erwartet zu Recht optimale Fotos und da sollten Sie keine Kompromisse machen aufgrund Ihrer Bequemlichkeit. Sie benötigen bestimmte Objektive oder Hilfsmittel nur während einiger Phasen. Sie können also einen Koffer oder Rucksack im Auto deponieren und den Rest mit sich führen. Alle Brennweitenangaben beziehen sich aufs Kleinbildformat.

- ➢ Ein zweites Gehäuse ist praktisch Pflicht, sonst verpassen Sie zahlreiche gute Motive und zudem haben Sie kein Backup in unwahrscheinlichen Falle eines größeren technischen Problems
- ➢ Nehmen Sie ausreichend Akkus mit. Bei einer DSLR reicht ein voller Zweitakku, bei kleineren Systemen oder EVF sollten es besser drei sein.
- ➢ Ein lichtstarkes Standard-Zoom (24 mm – 70 mm f/2.8) ist das perfekte Hochzeitsobjektiv für fast alles
- ➢ Auf das zweite Gehäuse schrauben Sie eine lichtstarke Festbrennweite, am besten 85 mm f/1.8. Damit bekommen Sie die edelsten Fotos, auch bei wenig Licht. Mehr als 85 mm braucht man bei Hochzeiten höchstens für die Trauzeremonie
- ➢ Falls Sie bei der Trauung nicht nahe genug ran kommen, kann

auch ein Telezoom sinnvoll sein. In Kirchen kann man auch gut von der Orgel zum Altar fotografieren, falls Pfarrer oder Brautpaar keine Fotos aus der Nähe möchten.

- ➢ Packen Sie ein Blitzgerät mit (zwei Sätzen Akkus) aber verwenden Sie es nur in Ausnahmefällen. Mit modernen Kameras kann man bei wenig Licht noch schöne Fotos hinbekommen, die viel stimmiger sind als mit Blitz.
- ➢ Wenn Sie blitzen, dann am besten indirekt über eine weiße Decke oder notfalls mit aufgesteckter Softbox
- ➢ Für das Paarshooting im Freien nehmen Sie einen Reflektor mit (und bitten Sie einen Hochzeitsgast zu Assistieren, kann auch ein Kind sein)
- ➢ Falls Sie für das Gruppenfoto keine natürliche hohe Position finden, nehmen Sie noch eine Klappleiter mit

Im Einsatz als Animateur

Als Hochzeitsfotograf sollte man extrovertiert sein und selbstbewusst auftreten. Dazu gehören das Organisieren von Gruppenfotos, das stetige Drängeln um den besten Platz für ein Foto und das Animieren der Gäste, für die Fotos zu posieren. Konkurrieren Sie in bestimmten Situation mit Hochzeitsgästen um den Blick in die Kamera, so müssen Sie sich durchsetzen und notfalls den anderen zu verstehen geben, dass Sie der Fotograf sind und entsprechende Bedingungen benötigen, Ihren Job machen zu können. Hochzeitsfotos, bei denen die Gäste nicht in die Kamera sehen, sind fast immer wertlos. So etwas will niemand sehen und niemand bezahlen.

Sehen Sie sich am besten als Teil des Hochzeitsteams und gewinnen Sie z.B. Trauzeugen als ihre Verbündeten. Lassen Sie sich unterstützen beim Organisieren von Gruppenfotos und Durchsetzen Ihrer Privilegien und erhalten Sie Informationen aus erster Hand über geplante Ereignisse oder Einlagen von Gästen.

Das Pflichtprogramm

Auch wenn eine Hochzeitsfeier 12 Stunden und länger dauern kann, die wichtigsten Fotos kann man in 2-3 Stunden schießen. Essende oder tanzende Festgäste sind keine besonders ergiebigen Motive, dagegen sollte man bei folgenden Situationen sein Bestes geben:

- ➢ Die Trauzeremonie, insbesondere das Anstecken der Ringe und das zugehörige Küsschen
- ➢ Das Gruppenfoto mit allen Gästen (am besten direkt nach der

Zeremonie)
- Kleingruppen beim Sektempfang (am besten mit Braut und/oder Bräutigam)
- Paarshooting, auch erweitert mit Trauzeugen oder engerer Familie
- Anschneiden der Torte
- Hochzeitswalzer
- Werfen des Brautstraußes
- Abschiedssong am Ende (gerne bei Kerzenschein)

Die Nachbearbeitung

Nach der Feier muss man in etwa nochmal dieselbe Zeit investieren, um die Fotos ansprechend nachzubearbeiten. Wie man technisch am besten an die Nachbearbeitung ran geht, kann man in meinem Buch „Bessere Fotos durch digitale Bildbearbeitung" nachlesen.

Die Bilder sind zunächst zu selektieren. Mehr als 250 Bilder für das volle 12-Stunden-Programm will niemand ansehen. Achten Sie aber darauf, dass jeder Gast mindestens einmal in groß zu sehen ist.

Die verbleibenden Bilder sollte man ausrichten, beschneiden, gegebenenfalls auch bezüglich Helligkeit und Kontrast optimieren und notfalls den Weißabgleich verbessern (was aber nur selten nötig sein sollte).

Hier noch ein paar Anregungen, wie man speziell bei der Hochzeitfotografie die Bilder hübsch aufbereiten kann:

- Hochzeitsfotos dürfen schon mal etwas kitschig sein. Gerade die Paarfotos sehen recht gut aus, wenn man starke weiße Vignetten einfügt oder die Ränder in Weichzeichnung verlaufen lässt.
- Auch nett ist ein Colorkey vom Brautpaar, alles in s/w bis auf den Brautstrauß
- Falls man die Festgäste alle vor demselben Hintergrund fotografiert hat, z.B. auch in einem mitgebrachten Bilderrahmen, so bietet sich eine Collage dieser Fotos an
- Beim Gruppenfoto liegt die Herausforderung darin, dass jeder in die Kamera sehen sollte. Der erfahrene Fotograf macht viele Fotos und montiert daraus ein einziges, auf dem sich jeder von seiner besten Seite zeigt.

- Sie können die Fotos auf CD oder USB-Stick übergeben. Deutlich moderner und praktischer ist es aber, diese in die berühmte Cloud zu laden (z.B. dropbox) und sich per tinyurl.com eine schicke Adresse dazu generieren zu lassen (wie http://tinyurl.com/HochzeitAnnaChristian).
Das Brautpaar kann dann die Adresse auf die Danksagungskarte drucken lassen oder per Mail bzw, Social Media an die Gäste weitergeben.
Sie können das Hosten der Fotos entweder temporär anbieten oder, was sinnvoller ist, auf Dauer. In diesem Fall sollten Sie diese Leistung aber separat berechnen.

- Eine besonders schöne Form die Lieferung ist ein Fotobuch. Verwenden Sie ein großes Format, das auch beim Aufklappen plan liegt, so dass Sie die volle Fläche nutzen können, z.B. auch für ein vollformatiges Gruppenfoto. Rechnen Sie mit einem Zusatzaufwand von mindestens drei Stunden.

- Auch sehr edel ist es, wenn Sie aus ihren Fotos und evtl. ein paar Filmschnipseln ein Video zusammen schneiden. Unterlegt mit Musik, mit Titel, Überblendungen und Zoomfahrten. Falls Sie so etwas vor haben, sollten Sie das bereits vor dem Hochzeitstag klären. Vielleicht finden Sie ein paar Assistenten (gerne auch Kinder), denen Sie eine Videokamera in die Hand drücken können. Die kurzen Sequenzen (z.B. Einzug in die Kirche, Hochzeitstanz, Torte anschneiden, Brautstrauß werfen) dürfen ruhig etwas verwackelt sein, das wirkt dann noch authentischer. Die Mischung aus Ihren edlen Fotos und gelegentlichen Videoschnipseln, unterlegt mit der passenden Musik, ist das emotionalste, was man als Hochzeitsfotograf produzieren kann. Leider aber auch das aufwändigste. Rechnen Sie hierfür mit einem Zusatzaufwand von mindestens 10 Stunden.

Allgemeine Tipps, um ein guter Fotograf zu werden

Suchen Sie Kontakt zu anderen Fotografen

Man muss unbedingt seinen kleinen Mikrokosmos verlassen, um Anregungen und neue Ideen zu bekommen. Hilfreiche Bildkritik bekommt man nicht vom Partner oder der Oma, sondern nur von geschulten Menschen, die es auch noch gewohnt sind, konstruktiv zu kritisieren. Abhängig vom eigenen Level kann da schon mal ein VHS-Kurs der richtige Weg sein oder die Mitgliedschaft in einem lokalen Fotoclub.

Die Mitgliedschaft in einer der Internet-Communities wie fotocommunity.de ist auch eine sehr gute Möglichkeit, sich weiter zu entwickeln. Bildkommentare werden zwar dort auch vorrangig nach dem Motto „lobst Du mein Foto, lobe ich Dein Foto" vergeben, aber ab und zu steht schon auch mal was konstruktives unter den Bildern. Unabhängig davon sieht man dort aber viele gute Fotos und noch viel mehr mittelprächtige und schlechte Fotos – von allen Kategorien kann mal eine Menge lernen.

In den Foren kann man eigene Fragen stellen, sei es zur Ausrüstung, zu technischen Problemen aller Art aber auch zu nichttechnischen Themen wie kreatives Fotografieren, rechtlichem oder dem richtigen Weg in die Selbstständigkeit.

Überschätzen Sie sich nicht – der harte Weg zum Profi

Das bringt mich auch gleich zum nächsten Thema: wie kann man beurteilen, wo man als Fotograf steht? Und ob man vielleicht sogar Geld mit seinem Hobby verdienen kann?

Sicher war es nie so einfach wie heute, ansprechende Fotos zu produzieren. Die dafür ausreichende Ausrüstung wird immer erschwinglicher, die Möglichkeiten der Nachbearbeitung sind vielfältig. Dazu teilt man seine Fotos heute mit der ganzen Welt und bekommt seine Likes dafür. Wir machen also gute Fotos, die gefallen und denken dann logischerweise, dass wir gute Fotografen wären :-)

Das mag zwar nicht komplett falsch sein, aber zwei Dinge sollte man bedenken:

1. Ein „Like" ist weniger das Zeichen einer hohen Qualität, sondern einer Sympathiebekundung – egal, ob es von den realen

Freunden kommt oder von den Social Media Buddies und Followern.

2. Weil heute fast jeder Unmengen von Fotos in halbwegs ansprechender Qualität erzeugen kann, stehen wir mit unseren „Meisterwerken" unter hohem Konkurrenzdruck

Als Fotograf kann man auf ganz unterschiedliche Weise Geld verdienen. Prinzipiell können Sie ohne Auftrag arbeiten und dann versuchen, diese Fotos zu verkaufen. Ohne eigenes Risiko gibt es hierzu Stockagenturen. Laden Sie Ihre Fotos dort hoch und freuen Sie sich an gelegentlichen Verkäufen.

Viel mehr Geld wird aber über Auftragsfotografie verdient, sei es bei Bewerbungsfotos, Klassenfotos, Hochzeiten oder im Auftrag z.B. eines Immobilienmaklers. In diesem Bereich sollte man sich als Erstes eine Webseite und Visitenkärtchen zulegen. Als Nächstes muss man sich einen guten Ruf erarbeiten. Das geht am besten über Einsätze im Freundes- und Bekanntenkreis. Man kann dafür zwar nur ein Taschengeld erwarten, aber man lernt eine Menge und zudem kann man auf diese Weise ein Portfolio aufbauen. Umso besser das Portfolio ist, desto leichter kommt man an die besser bezahlten Aufträge ran.

Vom Fotografieren leben zu können, gelingt nur den allerwenigsten. Ab und zu ein bisschen was dazu zu verdienen und sich dabei die Jobs aussuchen zu können, die Spaß machen, das sollte das Ziel sein.

Suchen Sie nach Herausforderungen

Gute Fotografie ist weniger das Beherrschen der Technik, sondern der geschulte fotografische Blick gepaart mit Kreativität. Alles kann man üben, in dem man sich selbst kleine Aufgaben stellt. Selbst die Kreativität lässt sich technisch fördern, wenn man sich für das Foto Zeit nimmt. Was ist spannend an einem bestimmten Motiv? Sollte man es eher aus seiner Umgebung heraus lösen oder wirkt es nur gerade im Wechselspiel mit seiner Umgebung? Was ist die beste Perspektive?

Im Folgenden ein paar Beispiele von Aufgaben, die man sich selbst stellen kann:

> **Bewusstes Fotografieren erlernen**
>
> Sie beschränken sich darauf, nur 36 Foto machen zu dürfen. Vor jedem spannenden Motiv fragen Sie sich, was Ihnen daran gefällt. Dann denken Sie sich drei Varianten aus, wie Sie das Foto machen könnten. Nach einer kurzen Diskussion mit sich selbst (oder einem Partner) machen Sie genau dieses

eine Foto.

- **Nur eine Festbrennweite**

 Wenn Sie meistens mit Zoomobjektiven unterwegs sind, können Sie einen ganz anderen Zugang zur Fotografie bekommen, wenn Sie mit nur einer einzigen Festbrennweite los ziehen, ganz egal, ob 20 mm oder 300 mm. Suchen Sie nach Motiven, die man mit dieser Brennweite gut fotografieren kann. Lernen Sie die Wirkung der Brennweite kennen. Das nächste Mal, wenn Sie ein ähnliches Motiv sehen, wissen Sie sofort, mit welcher Brennweite sie es gut festhalten können.

- **Verzichten Sie auf Farbe**

 Stellen Sie Ihre Kamera auf den Bildstil „schwarz-weiß" und suchen Sie nach spannenden Mustern, Kontrasten und Strukturen. Spielen Sie mit Linien und Formen und lösen Sie sich von der Dominanz der Farben, wo Farben keinen wesentlichen Beitrag zum Bild liefern können.

- **Denken Sie in Quadraten**

 Ähnlich wie beim Festlegen auf eine Brennweite oder beim Verzicht auf Farbe begnügen Sie sich jetzt mit einem einzigen Format: dem Quadrat. (Bei vielen Kameras kann man entsprechende Linien in den Sucher einblenden). Ich finde es immer wieder erstaunlich, wie das verfügbare Format die Suche nach Motiven beeinflusst.

Fixieren Sie sich nicht auf Ihre Ausrüstung

Ich habe selbst einen technischen Hintergrund liebe meine Kameras und Objektive. Aber ich weiß auch, dass gute und schlechte Fotos nur ganz selten von der Ausrüstung kommen. Die Ausrüstung hat für einen Fotografen in etwa den Stellenwert von Schuhen für einen Läufer – Abebe Bikila, ein 28 Jahre alter Äthiopier, hat am 12. September 1960 in Rom die Goldmedaille im Marathonlauf barfuß gewonnen :-)

In den einschlägigen Fotoforen beschäftigen sich über 90 % aller Threads mit Ausrüstungsthemen, obwohl für die allermeisten Motive die dort diskutierten feinen Unterschiede unerheblich sind. Woher kommt das? Darauf habe ich mehrere Antworten, die für uns aber alle nicht schmeichelhaft sind:

- Wir wollen uns zwanghaft gute Fotos erkaufen, weil es uns an den wichtigeren Qualitäten, Bildgestaltung und Kreativität, fehlt
- Wir brauchen was schickes zum Angeben

- Wir haben harte Jobs und viel Geld und wollen uns selbst belohnen

Wie auch immer, gute Fotos gelingen leichter, wenn wir Spaß mit unserem Technikkram haben. In diesem Sinne kann eine Neuanschaffung sehr beflügeln. Prinzipiell sollte man aber eher in die nicht-technischen Bereichen investieren.

Anhang

Buchempfehlungen

Der Klassiker, den jeder Fotograf gelesen haben sollte (gibt es auch günstig gebraucht):
[1] **Die hohe Schule der Fotografie (Andreas Feininger), Heyne Verlag**

Für alle, die sich im Bereich Bildgestaltung verbessern wollen:
[2] **Besser Fotografieren: die hohe Schule der kreativen Fotografie (George Barr), dpunkt Verlag**

Das Standardwerk der Bildbearbeitung schlechthin:
[3] **Bessere Fotos durch digitale Bildbearbeitung (Thomas Braunstorfinger), epubli Verlag**
ISBN 978-3-8442-5118-0

Nützliche Internetadressen

Die größte Community zur Diskussion von Bildern und Ausrüstung:

www.fotocommunity.de

Großes Forum für Fotografen mit gutem Marktplatz für gebrauchtes Equipment:

www.dslr-forum.de

Objektivtests (deutschsprachig):

www.photozone.de

Messwerte zu Kameras und Objektiven:

www.dxomark.com/index.php/Cameras/Compare-Camera-Sensors

www.ingramcontent.com/pod-product-compliance
Lightning Source LLC
Chambersburg PA
CBHW070106210526
45170CB00013B/762